音阶与琶音

余丹红◎编著　曹艺雯◎示范演奏

华东师范大学出版社

图书在版编目（CIP）数据

音阶与琶音 / 余丹红编著 . — 上海：华东师范大学出版社，2020
ISBN 978-7-5760-0628-5

Ⅰ. ①音… Ⅱ. ①余… Ⅲ. ①钢琴－音阶－教材②钢琴－琶音－教材 Ⅳ. ① J624.11

中国版本图书馆 CIP 数据核字 (2020) 第 113500 号

音阶与琶音

编　　著	余丹红
责任编辑	余少鹏
责任校对	时东明
装帧设计	卢晓红

出版发行	华东师范大学出版社
社　　址	上海市中山北路 3663 号　邮编　200062
网　　址	www.ecnupress.com.cn
电　　话	021-60821666　行政传真　021-62572105
客服电话	021-62865537　门市（邮购）电话　021-62869887
地　　址	上海市中山北路 3663 号华东师范大学校内先锋路口
网　　店	http://hdsdcbs.tmall.com

印 刷 者	启东市人民印刷有限公司
开　　本	960×640　8 开
印　　张	15
字　　数	55 千字
版　　次	2020 年 9 月第 1 版
印　　次	2022 年 3 月第 2 次
书　　号	978-7-5760-0628-5
定　　价	45.00 元

出 版 人　王　焰

（如发现本版图书有印订质量问题，请寄回本社客服中心调换或电话 021-62865537 联系）

序

自上世纪80年代以来，我国众多的音乐爱好者选择学习钢琴，把这件庞大而复杂的乐器当作西方音乐文化的象征进行深度接触。于是，就此开始涌现了庞大的琴童群体以及一些重温青春时代音乐梦的中老年习琴者。

那时，最具普遍意义的钢琴教程，如：《拜厄钢琴基本教程》、车尔尼练习曲系列、《阿侬（哈农）钢琴练指法》[①]等，都在风起云涌的钢琴学习大潮中起到了十分重要的推进作用，并稳居核心钢琴教材地位。

《拜厄钢琴基本教程》是德国作曲家拜厄（Ferdinand Beyer, 1803—1863）编写的一本入门级钢琴教材。作者曾在原版前言中谈到，由于该书的使用对象是儿童，所以在课程安排上尽可能体现循序渐进性。该教材共有109条练习和34条附录练习，包括当时流行的美国歌曲《啊！苏姗娜》和一些民歌，如《布谷鸟》等。该教材共有二十多首歌曲。

车尔尼（Carl Czerny, 1791—1857），奥地利作曲家、钢琴教育家，创作了数量可观的练习曲系列，现存有编号的近八十套。车尔尼是贝多芬的学生，又是李斯特的老师，还是19世纪上半叶维也纳钢琴学派的创始人。他注重演奏的手指力量，同时关注手臂重量的运用。车尔尼练习曲经过精心编排与严密分类，可适用于不同层次的钢琴学生。

阿侬（Charles Louis Hanon, 1819—1900），法国钢琴教育家。《阿侬（哈农）钢琴练指法》收录了分层分类进行手指灵活性、独立性、力度、均衡，手腕柔韧性、耐力的练习方法。这些貌似机械的练习却是达到自如演奏的必由之路。

随时间推移，越来越多的体系化钢琴教程开始进入我国的教学领域，学习者的教材选择余地大增。新的钢琴教程关注音乐知识体系化构建，同步教授理论与演奏，并关心儿童学习兴趣、考虑儿童的心理发展等，充分体现了传统钢琴教学与当代教育学理论的有机结合。

然而，在新的钢琴教材体系如雨后春笋般出现的大背景下，我们再次出版一二百年前的传统钢琴教程，意义何在？

首先必须肯定的是，经过上百年的历史沉淀，这些钢琴教材依然是经典。当代新体系钢琴教材可以与之不同，然而却难言超越。拜厄、车尔尼钢琴教材诞生于钢琴制造技术突飞猛进的时代，经历了古典主义风格向浪漫主义风格过渡，以及新风格日趋成熟的历史时期，钢琴家为钢琴初学者写作的练习曲，线条清澈简明、风格多变，十分得体地配合着钢琴这件乐器，使乐器性能与音乐表达之间相得益彰。

其次，这些钢琴教材严肃、严谨，音乐内涵丰富。在给钢琴教师极大阐释空间的同时，也对教师个人的音乐能力与教学能力提出了强有力的挑战：好的钢琴教师可以根据学生个体需求，对教材进行素材重组、技术点整合，也可从音乐分析、音色、均衡度等角度进行全面解释。当年，上海音乐学院孙维权教授曾以《车尔尼钢琴初级练习曲》（作品599）为范本，深入浅出地解释了和声功能圈的意义，并为学生即兴演奏能力的培养打下了扎实的和声基础，并建立起了初步的织体编配概念。孙教授极具说服力的车尔尼教材教学，有力地印证了经典的力量永存。

[①] 即《哈农钢琴练指法》。实际上，在法语中Hanon中的"H"不发音。所以，其译音接近阿侬。

再者，钢琴演奏的学习，应符合音乐学习的双重原则："音乐的教育"（Education in Music）与"通过音乐而获得的教育"（Education Through Music）。毫无疑问，在传统钢琴教材中，"音乐的教育"的概念在其中是不言而喻的。从"通过音乐而获得的教育"层面看，智慧的光芒也是熠熠生辉：它没有一丝取悦的意思，它验证了学习者的坚持和毅力，是考验强者的试金石——但凡学习，并取得一定的进展，其过程不总是愉快而轻松的，尽管音乐本身令人愉快。学习音乐的过程，好比历尽艰险终于征服群山之巅，此时，你的眼前才终于展现出无限风光……

我们很可能会问，学习钢琴为了什么？它其实有很多可能：一种生活方式的体验，一种特殊才能的培养，接近西方音乐文化的通道，获得成就感的验证物，孤独时的精神避难所，自娱自乐的工具……都有可能。那么，钢琴学习者是否能够成为钢琴家？这一点，可能需要极其特殊的天赋和特殊的机缘。可以负责任地说，钢琴学习者成为职业钢琴家的概率非常低。尽管如此，钢琴学习的经历依然意味深长。而采用传统教材进行学习，更好比是一场穿越时空的聚会——你与古典大师们在此相遇，点头微笑。你的生活将因此而更丰富、更温润。

总之，祝大家学琴有所收获！

2020.8

目　　录

C 大调 ·· 2

a 小调 ·· 6

G 大调 ·· 11

e 小调 ·· 15

F 大调 ·· 20

d 小调 ·· 24

D 大调 ·· 29

b 小调 ·· 33

降 B 大调 ·· 38

g 小调 ·· 42

A 大调 ·· 47

升 f 小调 ·· 51

降 E 大调 ·· 56

c 小调 ·· 60

E 大调 ·· 65

升 c 小调 ·· 69

降 A 大调 ·· 74

f 小调 ·· 78

B 大调 ·· 83

升 g 小调 ·· 87

降 D 大调 ·· 92

降 b 小调 ·· 96

降 G 大调 ·· 101

降 e 小调 ·· 105

半音阶与全音音阶 ·· 110

附录 ··· 114

C 大调

(一)音阶

1. 单音音阶

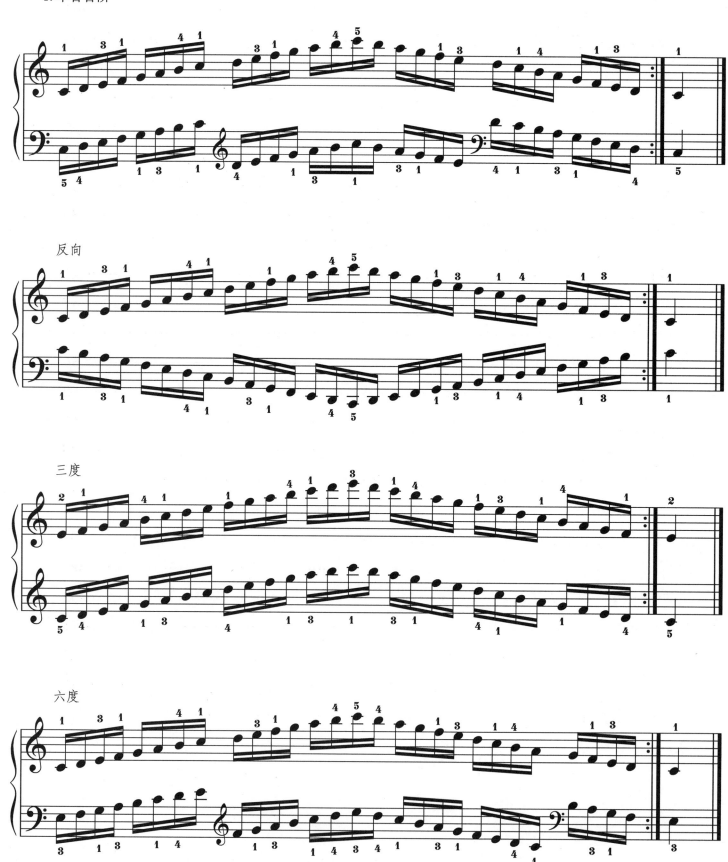

2. 双音音阶

双音三度音阶

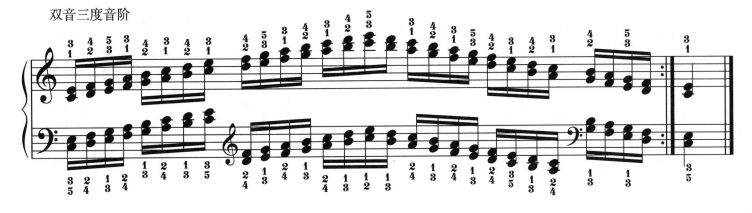

双音六度音阶

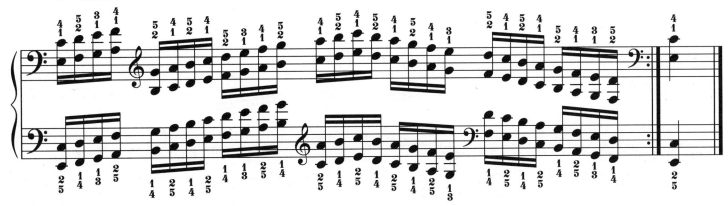

双音八度音阶

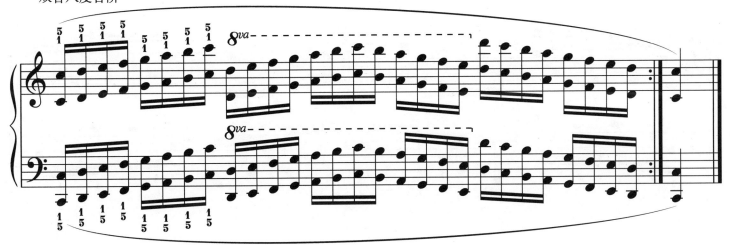

(二) 琶音

1. 主和弦长琶音

原位　　　　　　　　　第一转位　　　　　　　　　第二转位

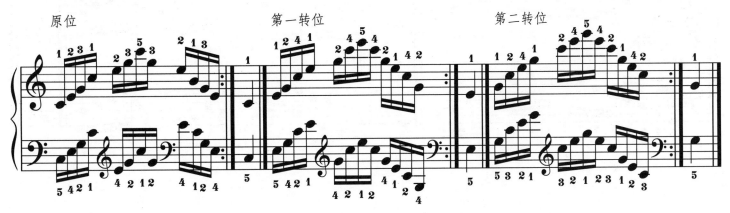

原位(反向)　　　　　　　第一转位(反向)　　　　　　　第二转位(反向)

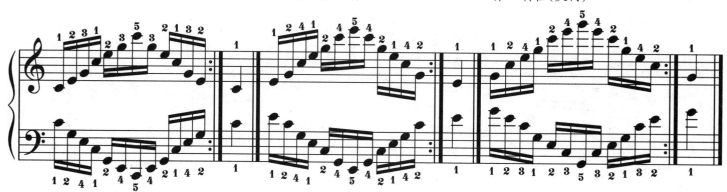

2. 主和弦短琶音(四个音)

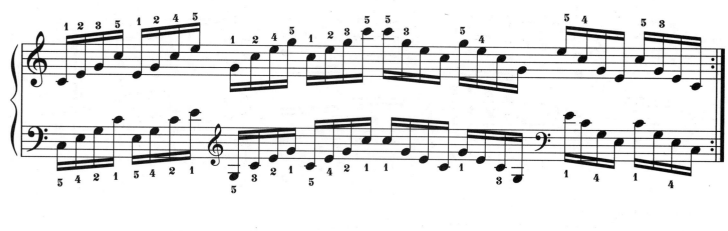

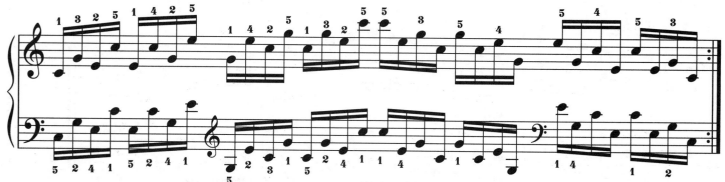

3. 属七和弦琶音

原位　　　　　　　　　　　　　　　　　第一转位

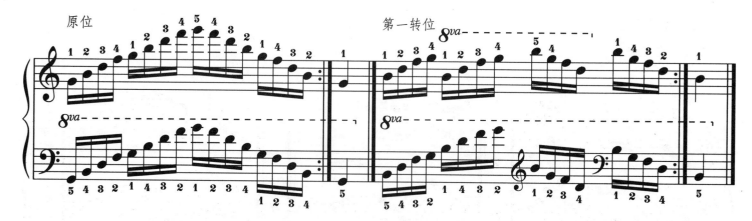

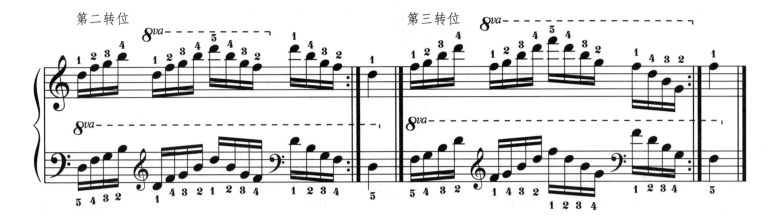

(三)和弦

1. 主和弦（三个音）

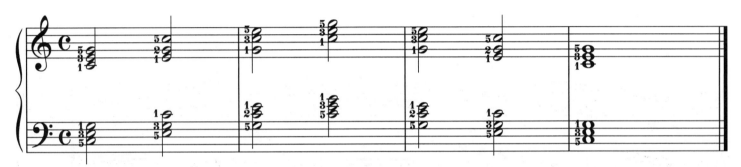

2. 主和弦（四个音）

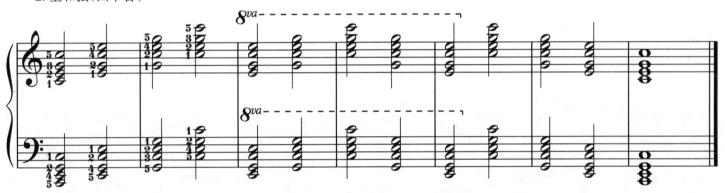

3. 属七和弦

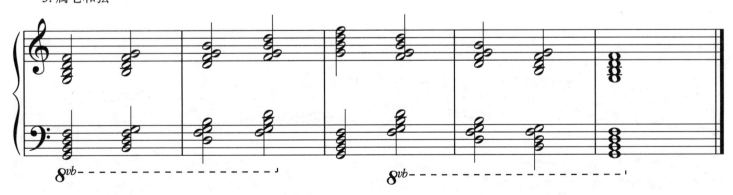

a 小 调

（一）音阶

1. 单音音阶

和声

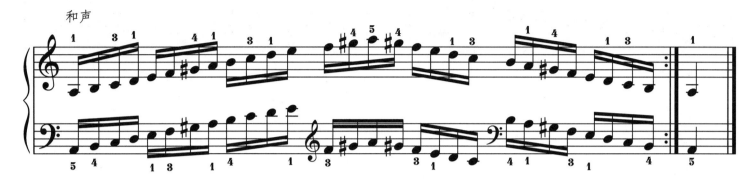

旋律

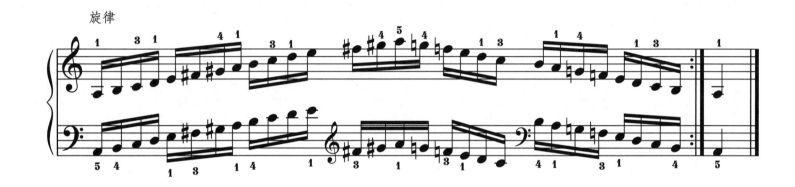

反向

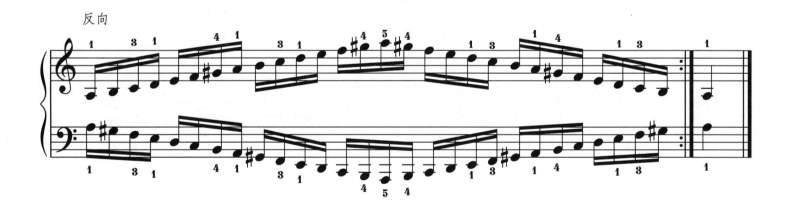

三度

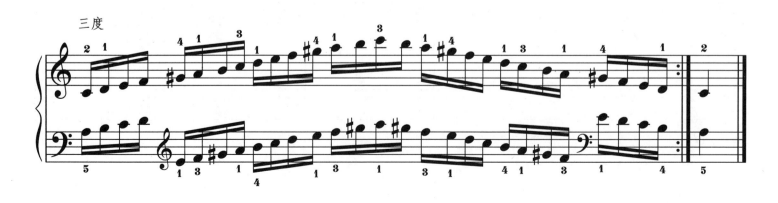

六度

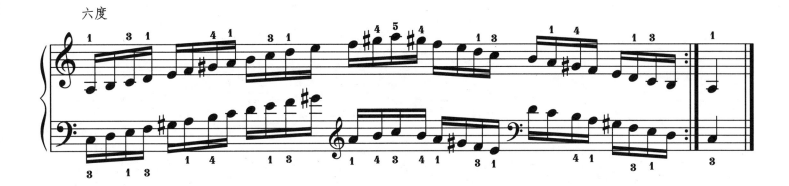

2. 双音音阶

双音三度音阶

和声

旋律

双音六度音阶

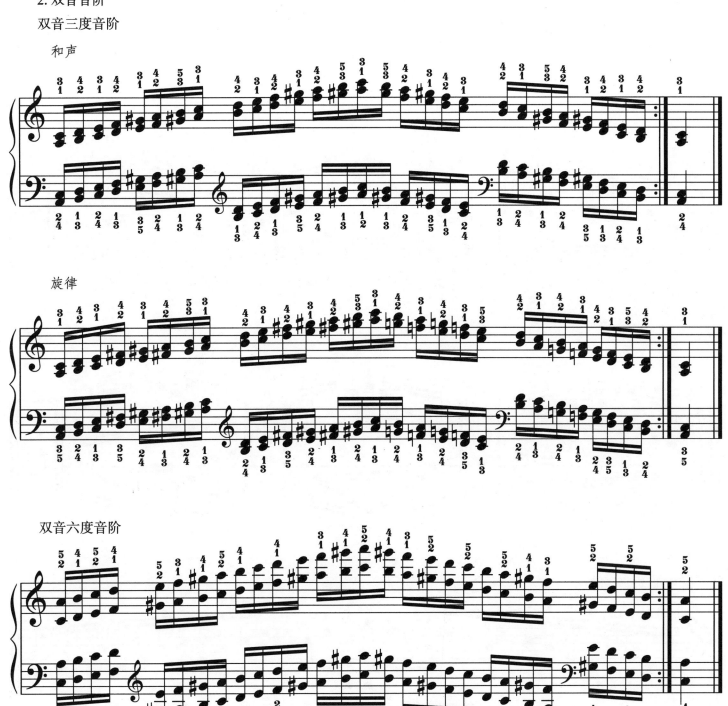

双音八度音阶

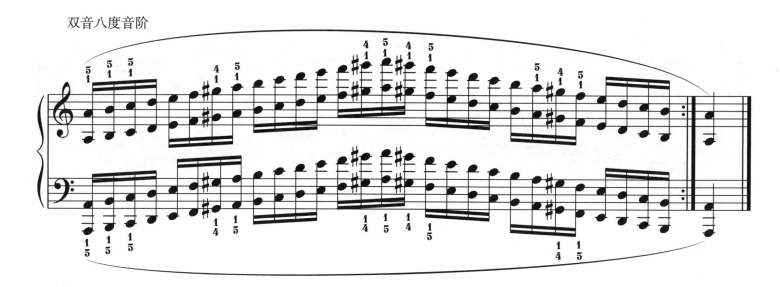

(二)琶音

1. 主和弦长琶音

原位　　　　　　　第一转位　　　　　　　第二转位

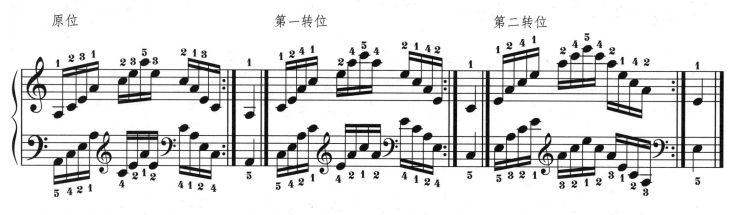

原位(反向)　　　　第一转位(反向)　　　　第二转位(反向)

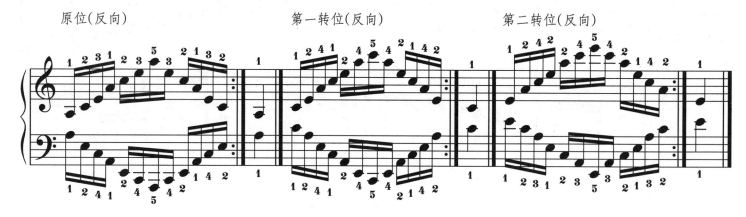

2. 主和弦短琶音

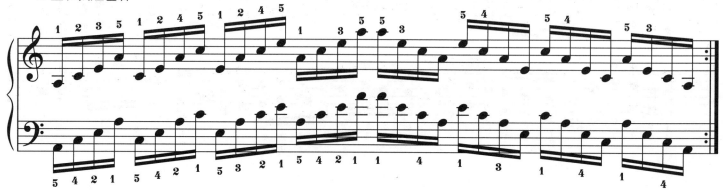

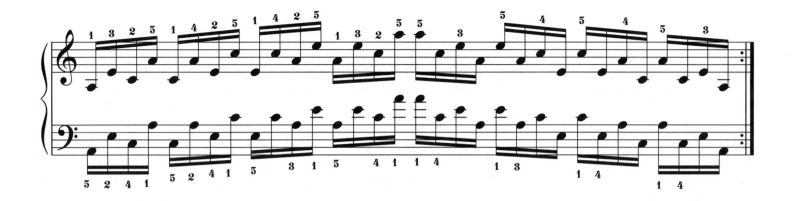

3. 减七和弦琶音

原位　　　　　　　　　　　　　　　　第一转位

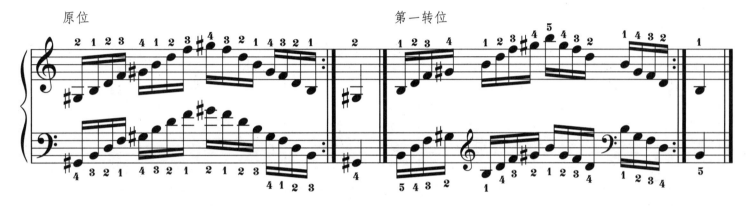

第二转位　　　　　　　　　　　　　　第三转位

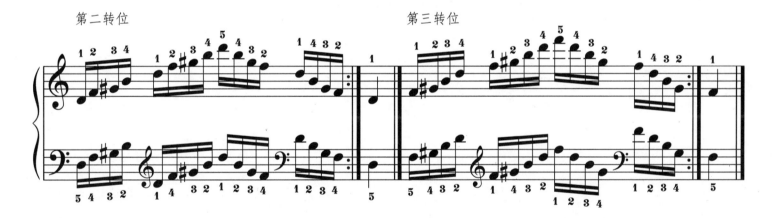

(三)和弦

1. 主和弦(三个音)

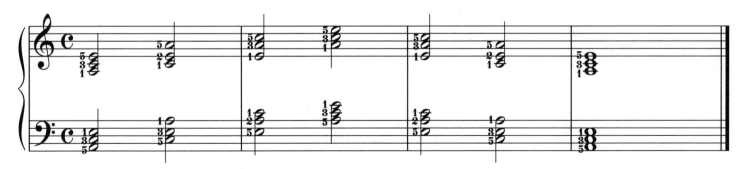

2. 主和弦（四个音）

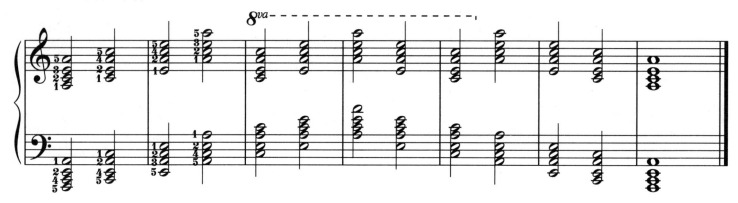

3. 减七和弦

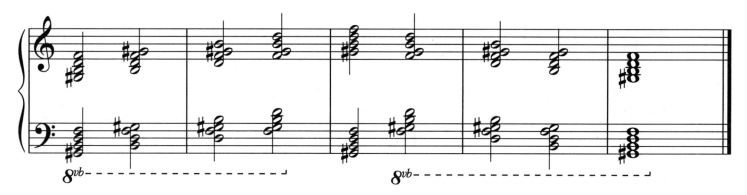

G 大调

(一)音阶

1. 单音音阶

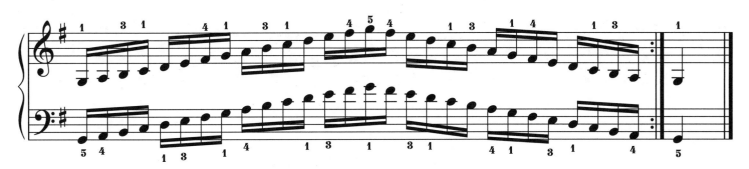

反向

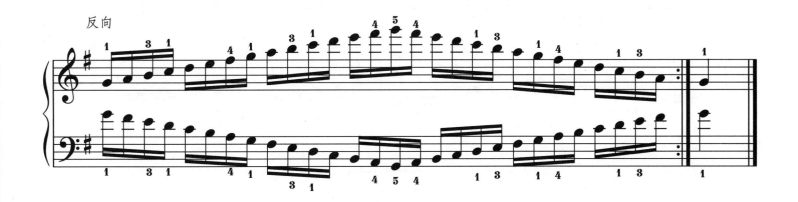

三度

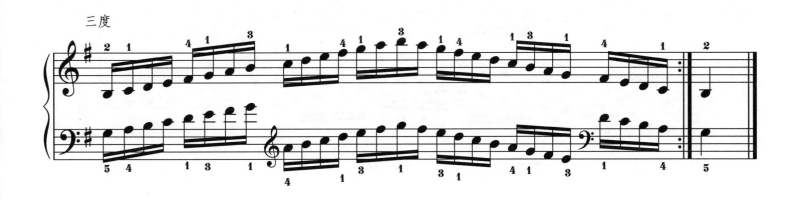

六度

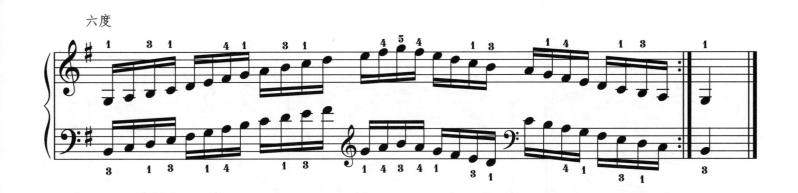

2. 双音音阶

双音三度音阶

双音六度音阶

双音八度音阶

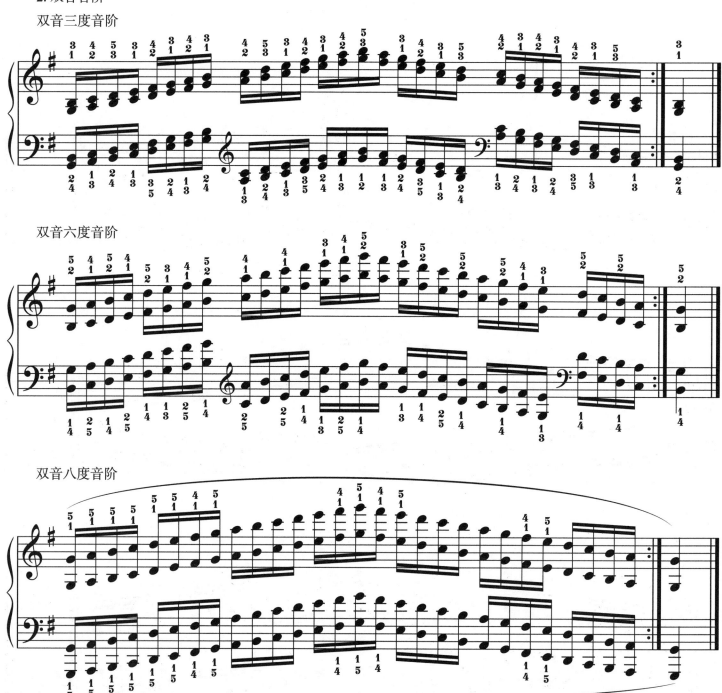

(二)琶音

1. 主和弦长琶音

原位　　　　　　　　　第一转位　　　　　　　　第二转位

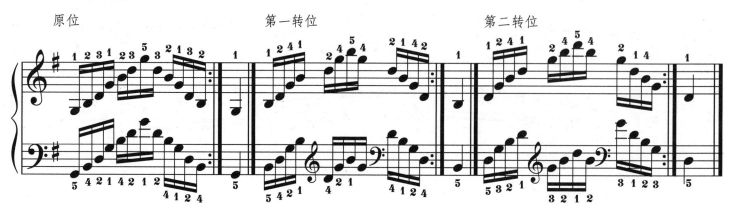

原位(反向)　　　　　　　　　第一转位(反向)　　　　　　　　第二转位(反向)

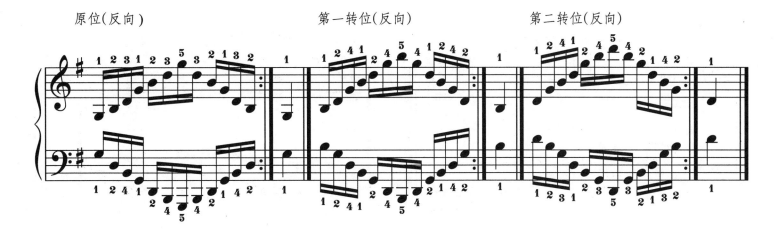

2. 主和弦短琶音(四个音)

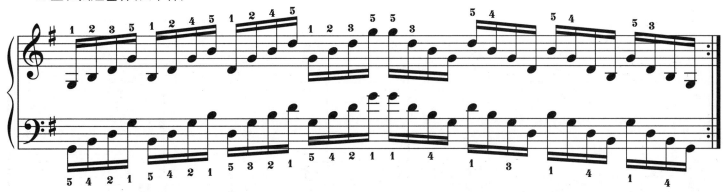

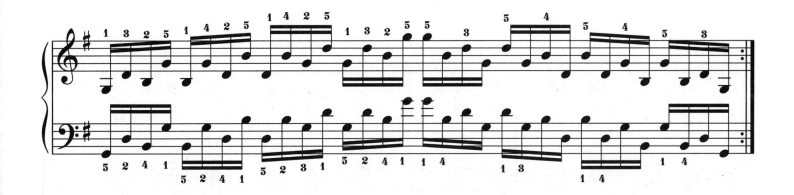

3. 属七和弦琶音

　原位　　　　　　　　　　　　　　　　　　　　　　　第一转位

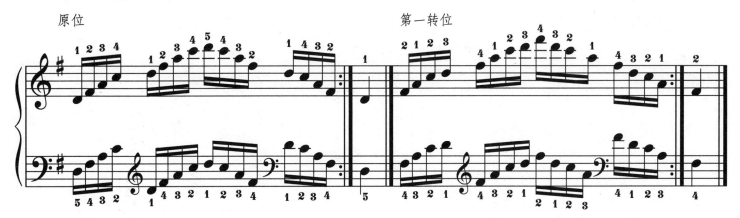

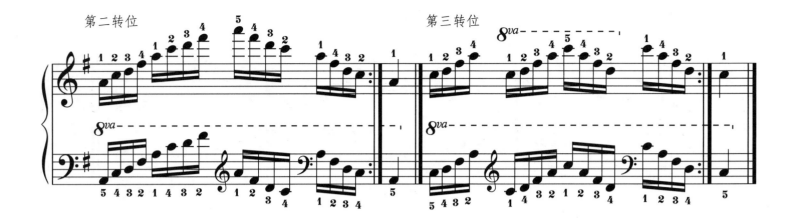

（三）和弦

1. 主和弦（三个音）

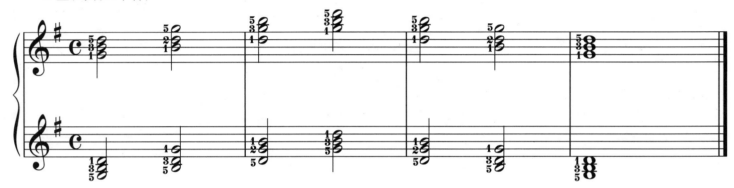

2. 主和弦（四个音）

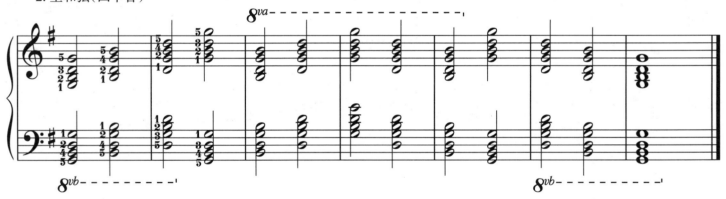

3. 属七和弦

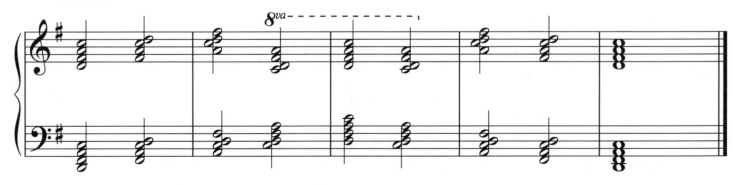

e 小调

(一)音阶

1. 单音音阶

和声

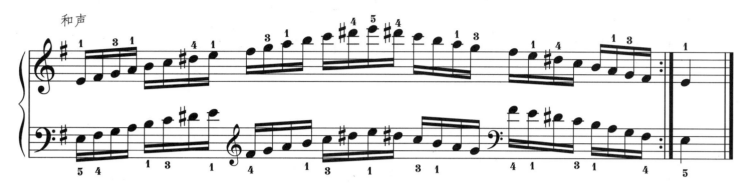

旋律

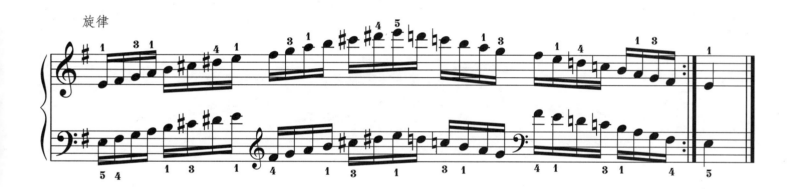

反向

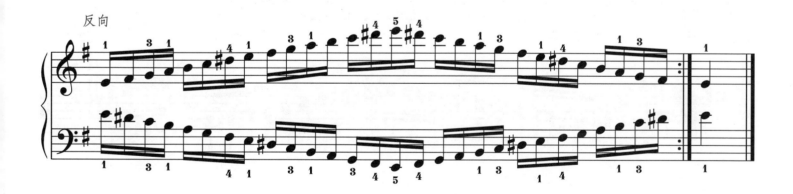

三度

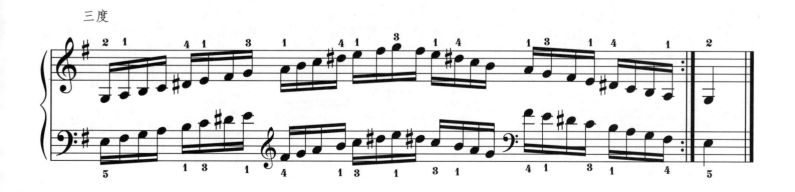

六度

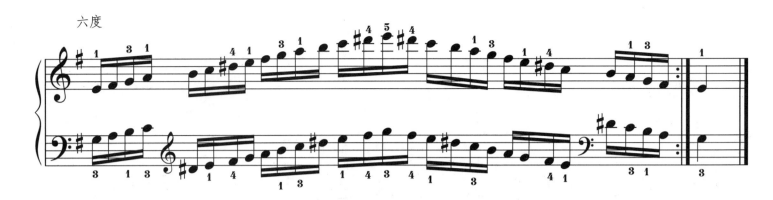

2. 双音音阶

双音三度音阶

和声

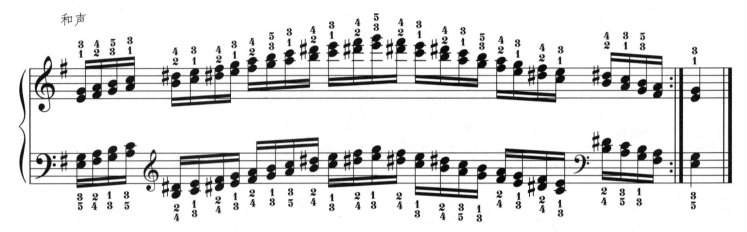

旋律

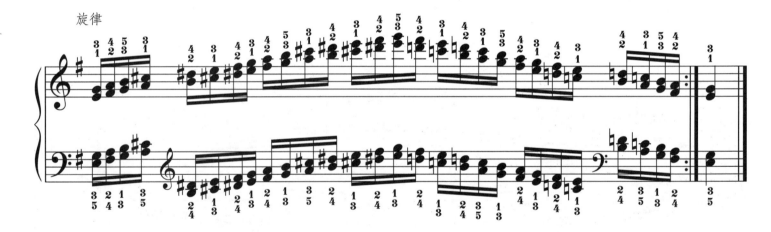

双音六度音阶

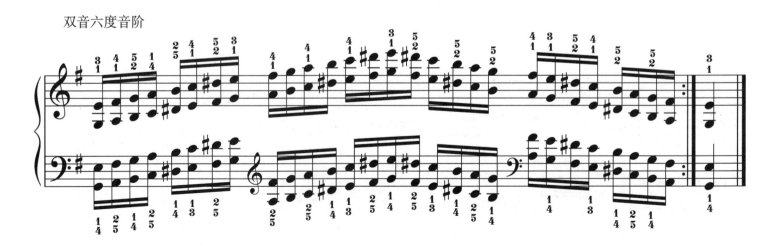

双音八度音阶

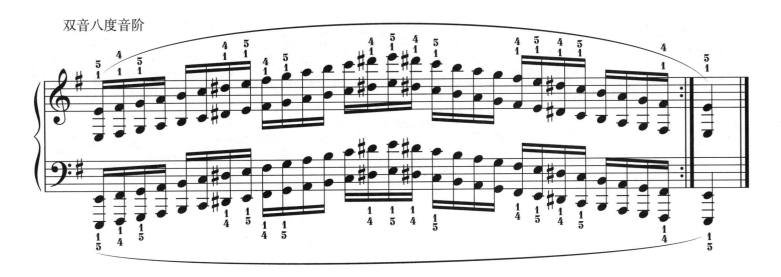

(二)琶音

1. 主和弦长琶音

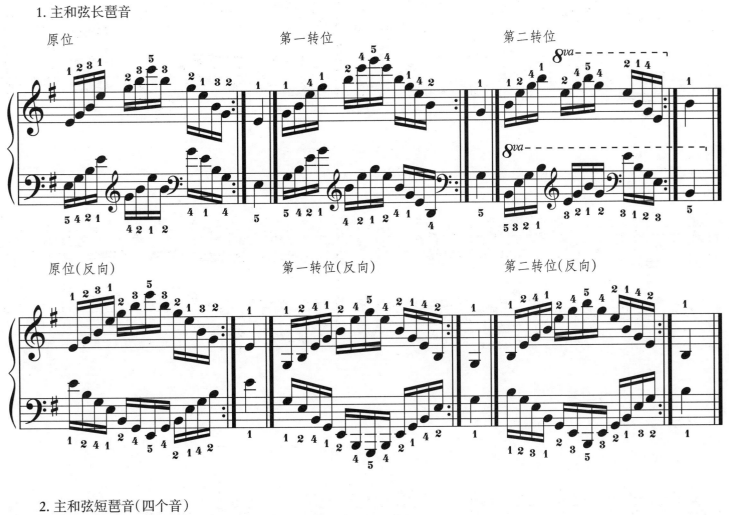

2. 主和弦短琶音（四个音）

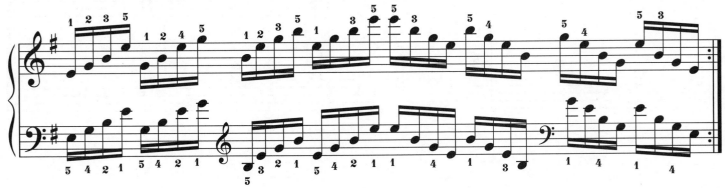

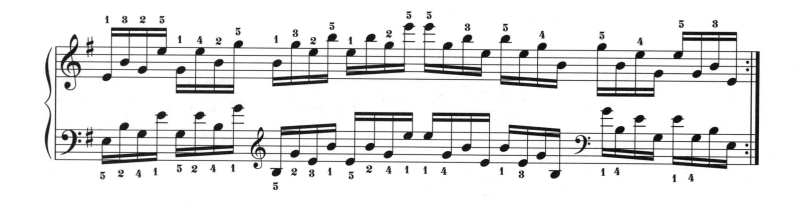

3. 减七和弦琶音

原位　　　　　　　　　　　　　　　　第一转位

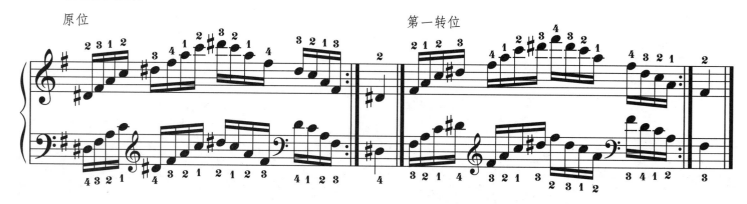

第二转位　　　　　　　　　　　　　　第三转位

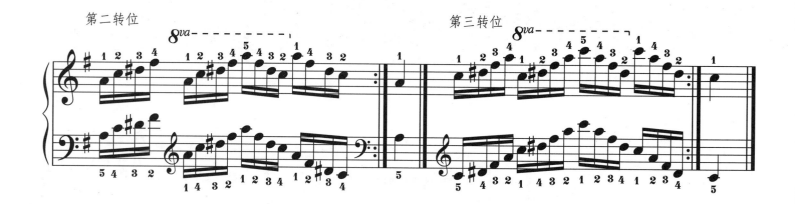

（三）和弦

1. 主和弦（三个音）

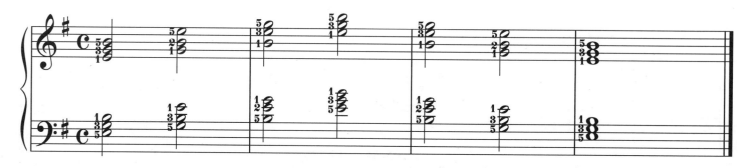

2. 主和弦（四个音）

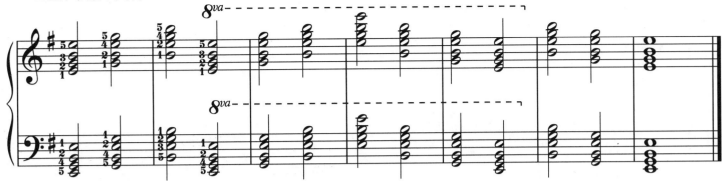

3. 减七和弦

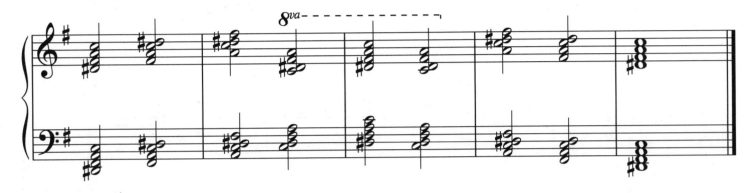

F 大调

(一) 音阶

1. 单音音阶

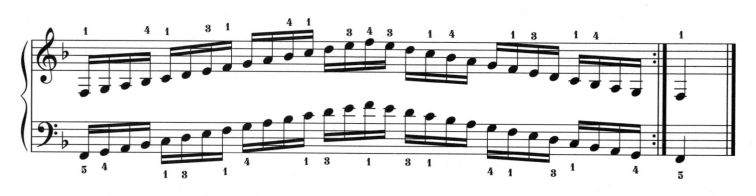

反向

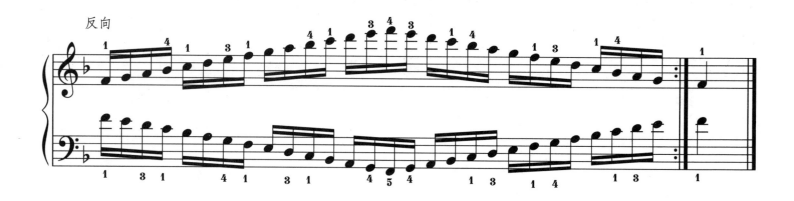

三度

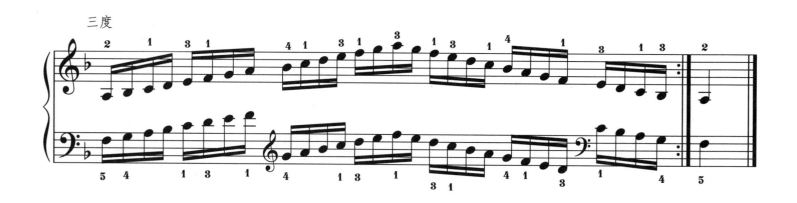

六度

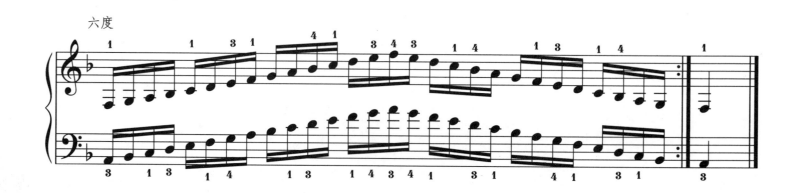

2. 双音音阶

双音三度音阶

双音六度音阶

双音八度音阶

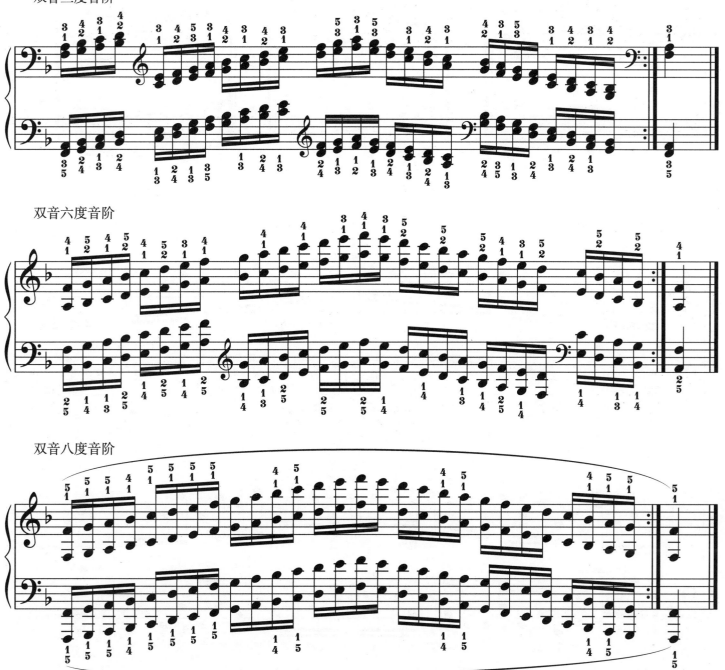

(二) 琶音

1. 主和弦长琶音

原位　　　　　　　　　　　　第一转位　　　　　　　　　第二转位

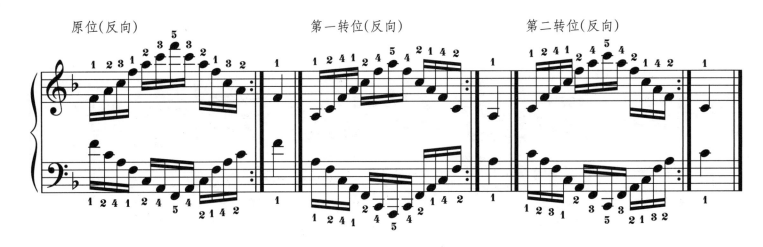

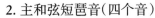
2. 主和弦短琶音（四个音）

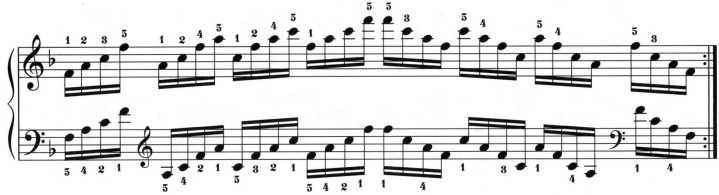

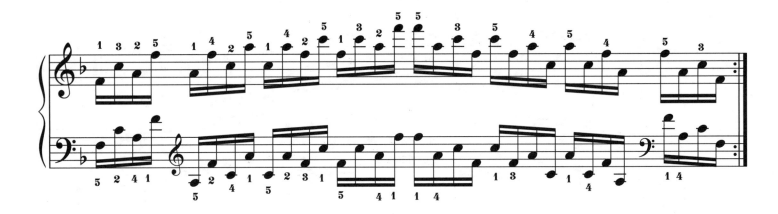

3. 属七和弦琶音

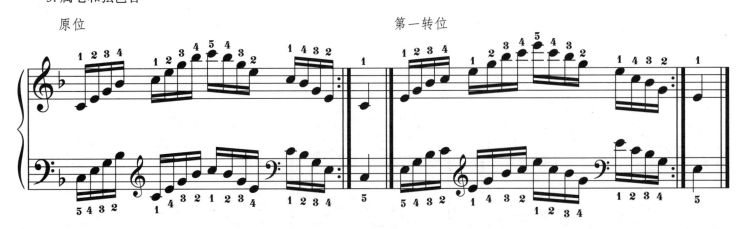

第二转位　　　　　　　　　　　　第三转位

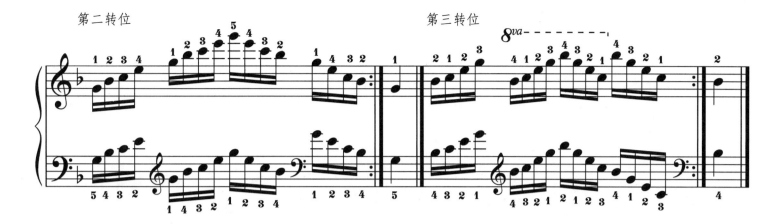

（三）和弦

1. 主和弦（三个音）

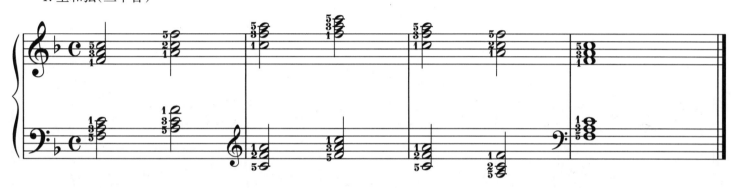

2. 主和弦（四个音）

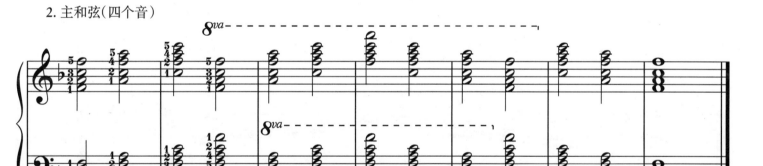

3. 属七和弦

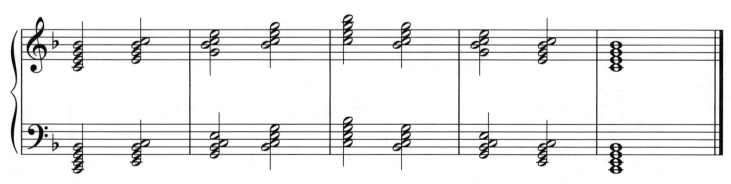

d 小 调

（一）音阶

1. 单音音阶

和声

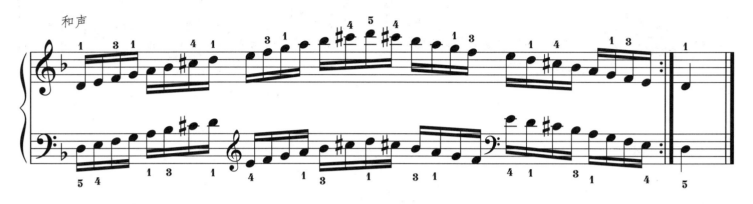

旋律

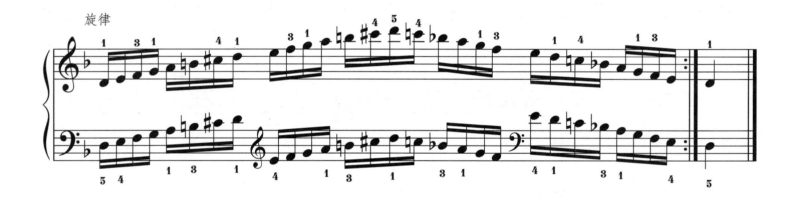

反向

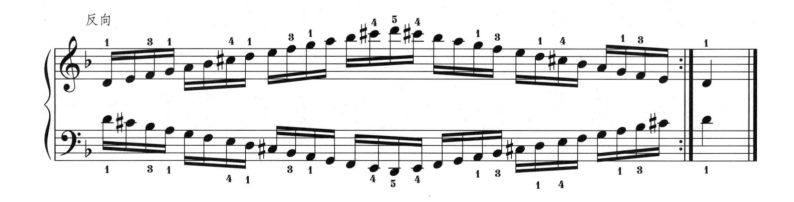

三度

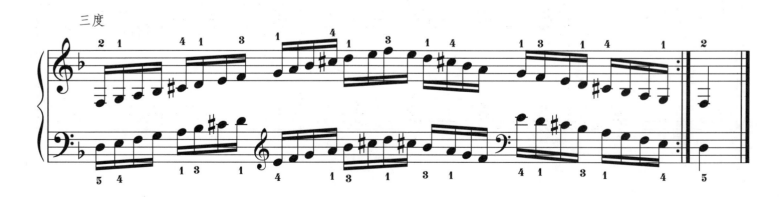

六度

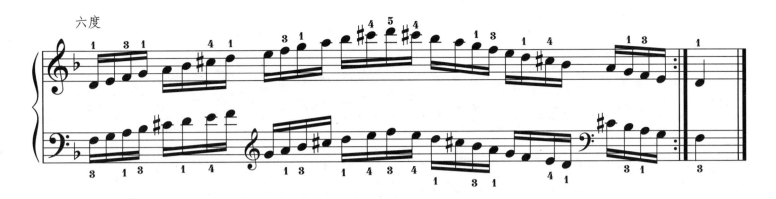

2. 双音音阶

双音三度音阶

和声

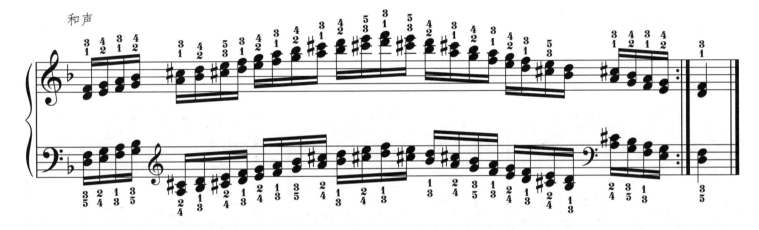

旋律

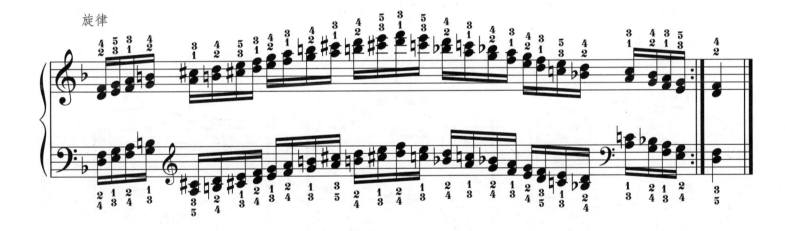

双音六度音阶

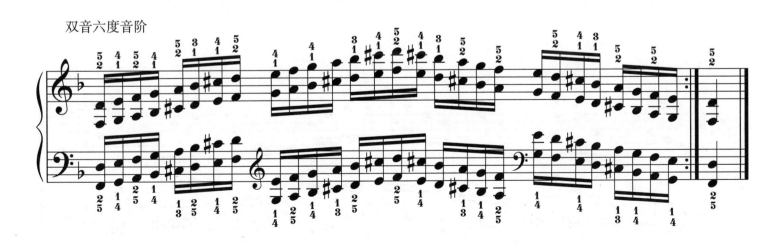

双音八度音阶

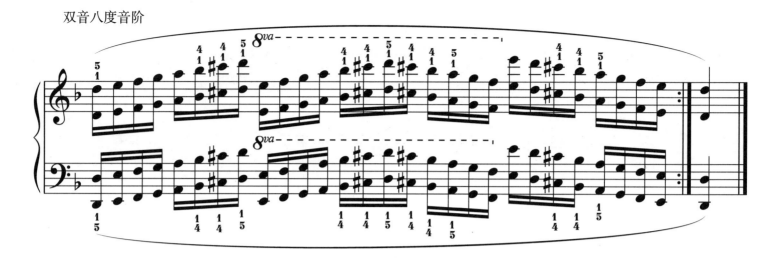

(二)琶音

1. 主和弦长琶音

原位　　　　　　　　　第一转位　　　　　　　　　第二转位

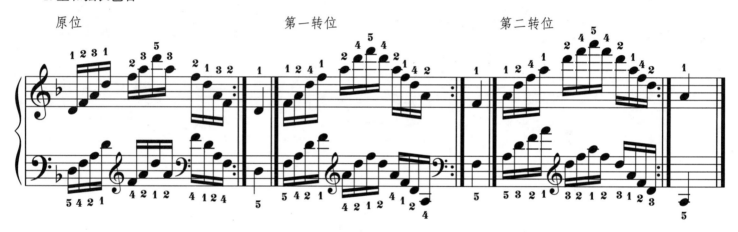

原位(反向)　　　　　　第一转位(反向)　　　　　　第二转位(反向)

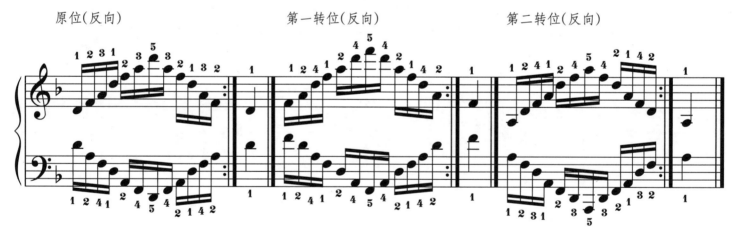

2. 主和弦短琶音

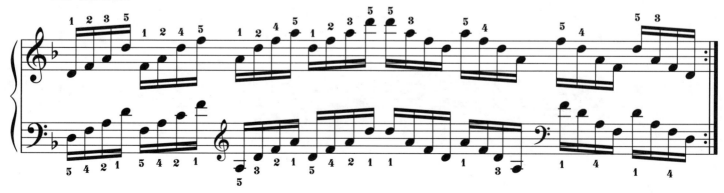

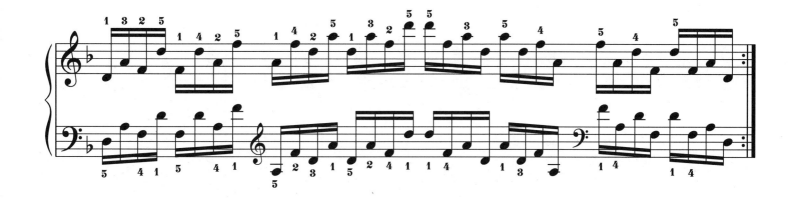

3. 减七和弦琶音

原位　　　　　　　　　　　　　　　　第一转位

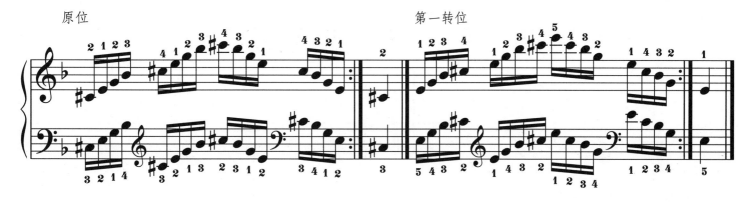

第二转位　　　　　　　　　　　　　　第三转位

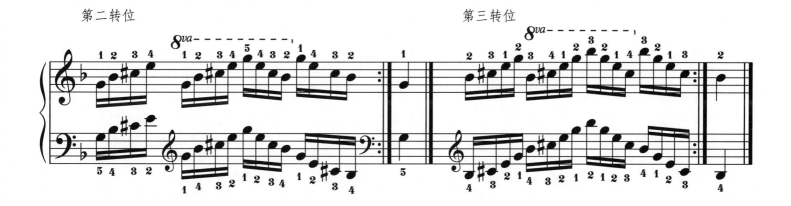

(三) 和弦

1. 主和弦 (三个音)

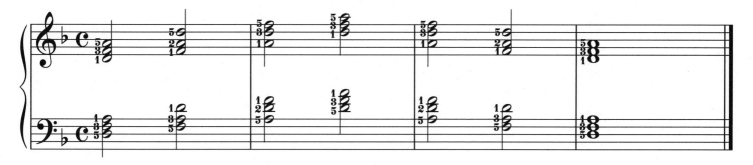

2. 主和弦（四个音）

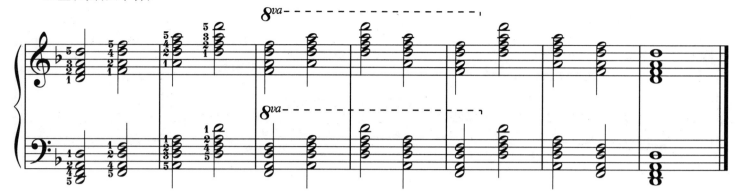

3. 减七和弦

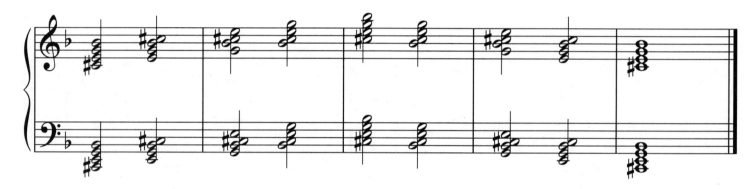

D 大调

(一)音阶

1. 单音音阶

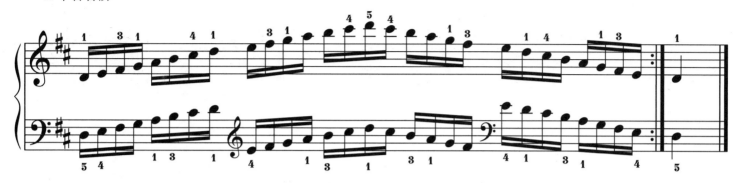

反向

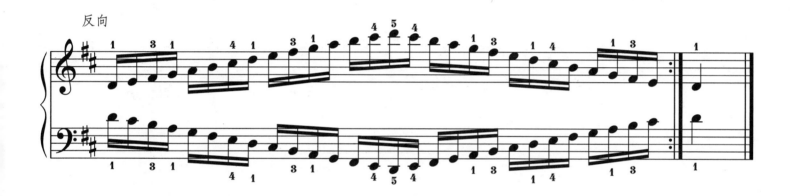

三度

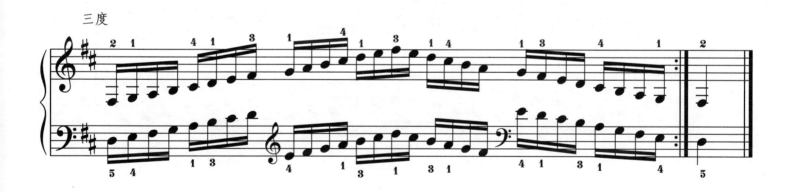

六度

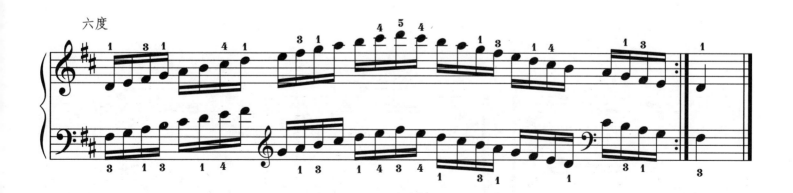

2. 双音音阶

双音三度音阶

双音六度音阶

双音八度音阶

（二）琶音

1. 主和弦长琶音

原位　　　　　　　　　　第一转位　　　　　　　　　第二转位

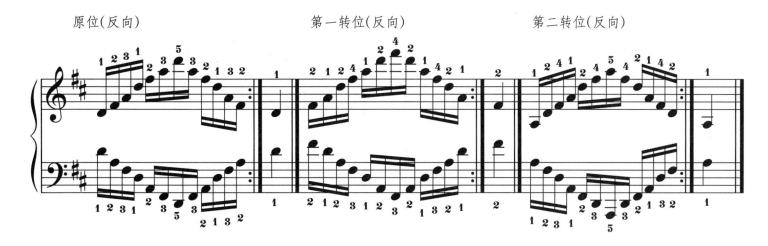

2. 主和弦短琶音（四个音）

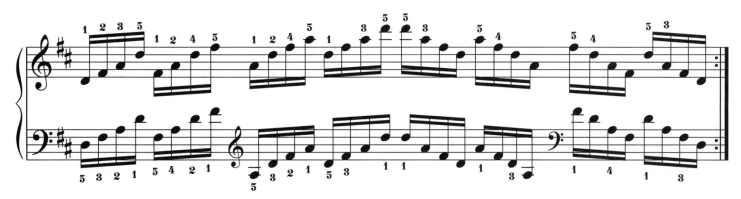

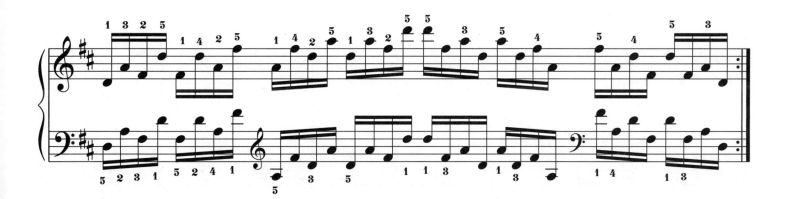

3. 属七和弦琶音

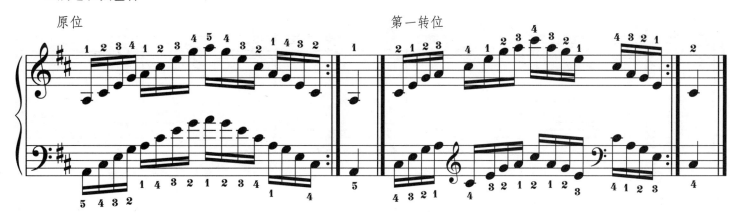

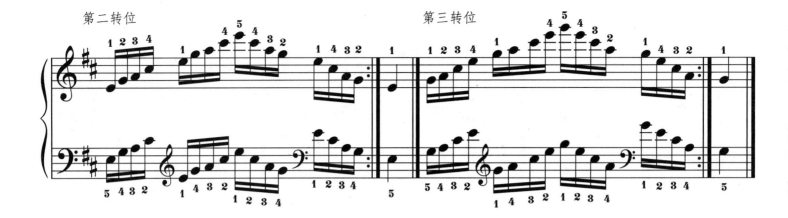

(三)和弦

1. 主和弦（三个音）

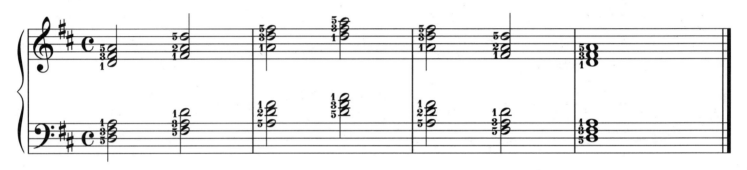

2. 主和弦（四个音）

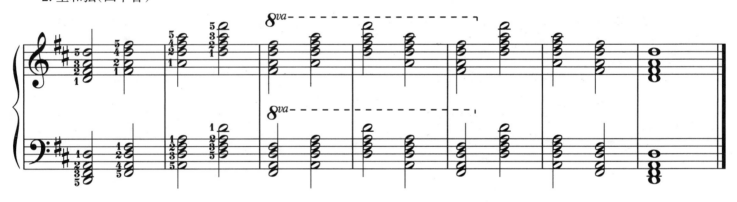

3. 属七和弦

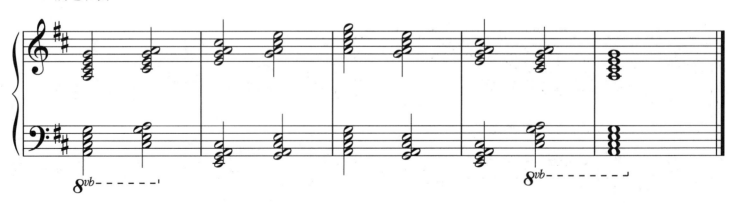

b 小调

(一) 音阶

1. 单音音阶

和声

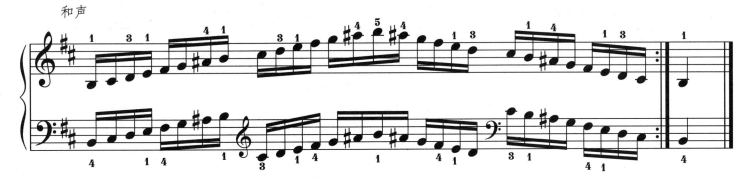

旋律

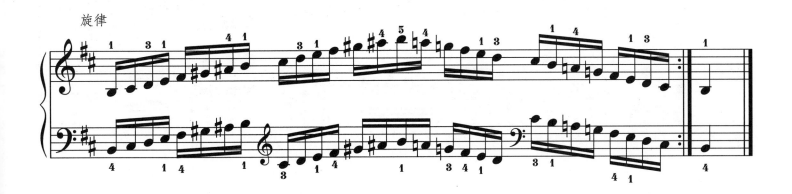

反向

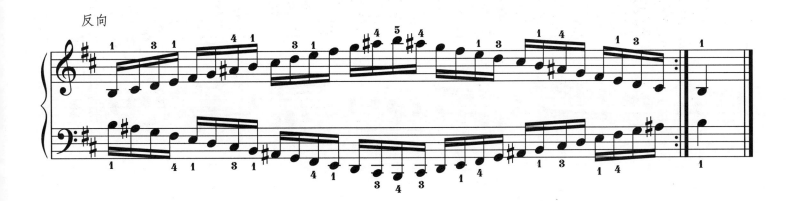

三度

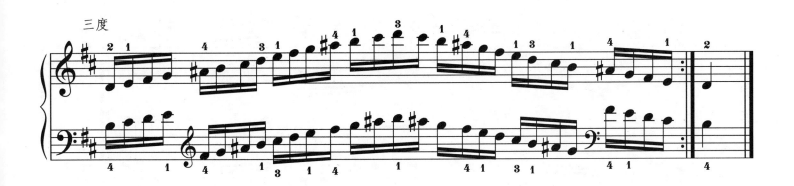

六度

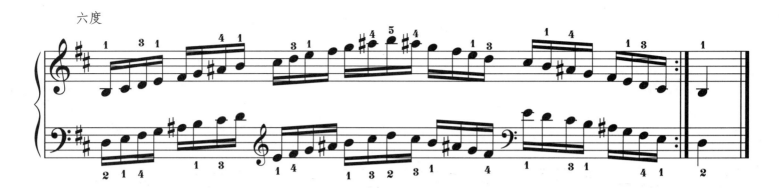

2. 双音音阶

双音三度音阶

和声

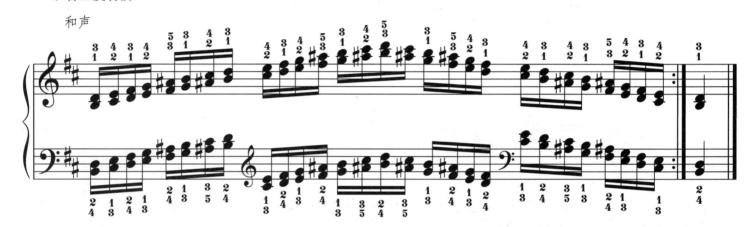

旋律

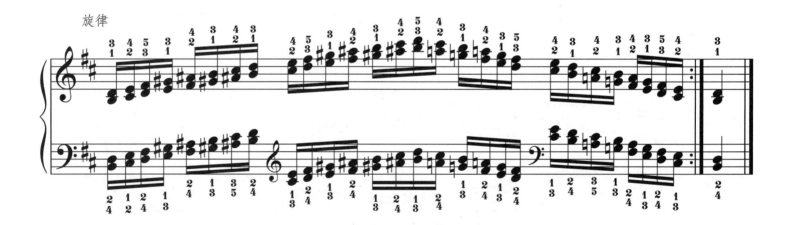

双音六度音阶

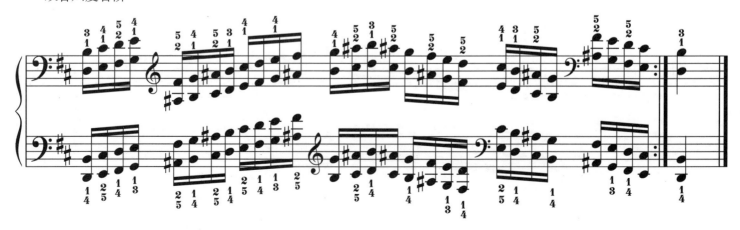

双音八度音阶

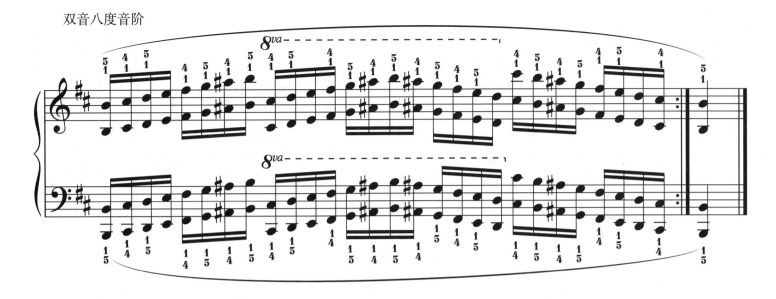

(二)琶音

1. 主和弦长琶音

原位　　　　　　　　　　　第一转位　　　　　　　　　　第二转位

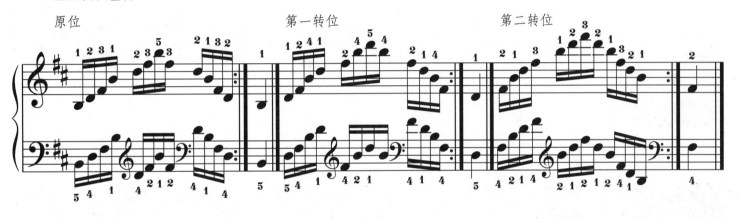

原位(反向)　　　　　　　　第一转位(反向)　　　　　　　第二转位(反向)

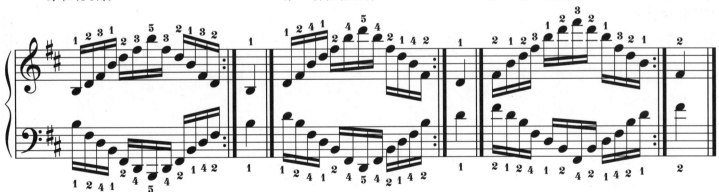

2. 主和弦短琶音(四个音)

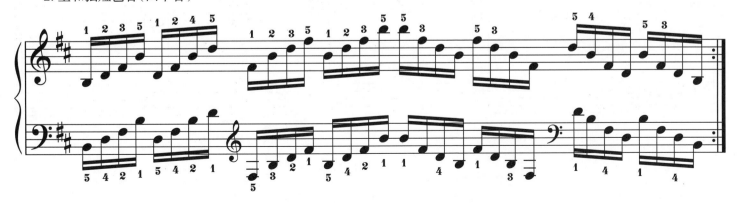

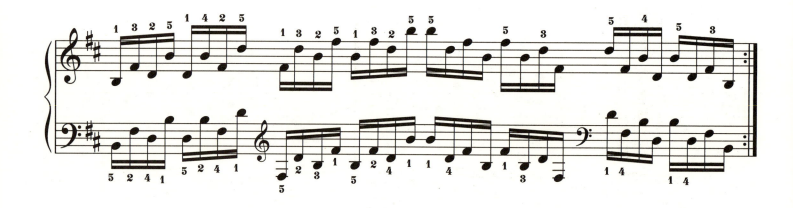

3. 减七和弦琶音

原位　　　　　　　　　　　　　　　　第一转位

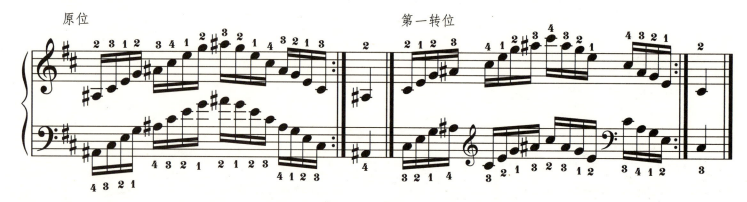

第二转位　　　　　　　　　　　　　　第三转位

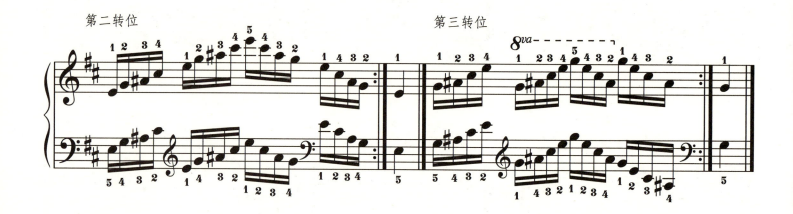

(三) 和弦

1. 主和弦(三个音)

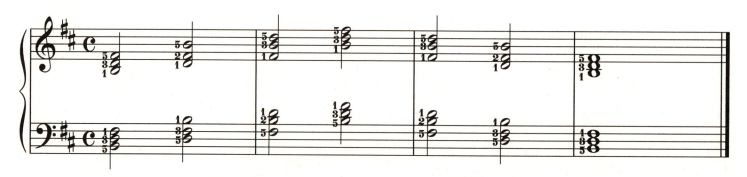

2. 主和弦（四个音）

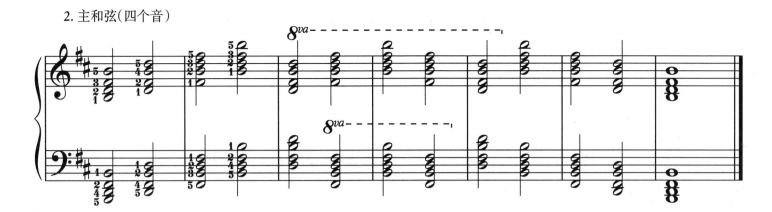

3. 减七和弦

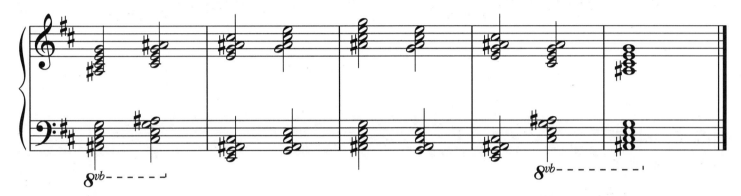

降 B 大 调

(一)音阶

1. 单音音阶

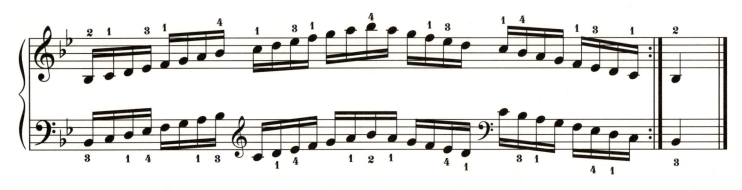

反向

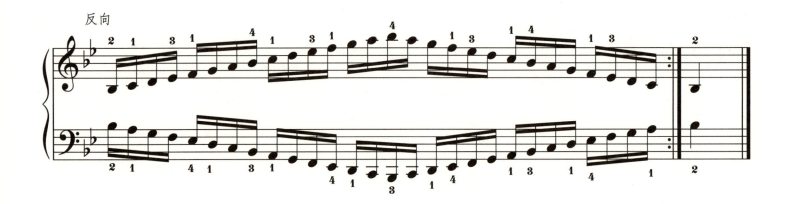

三度

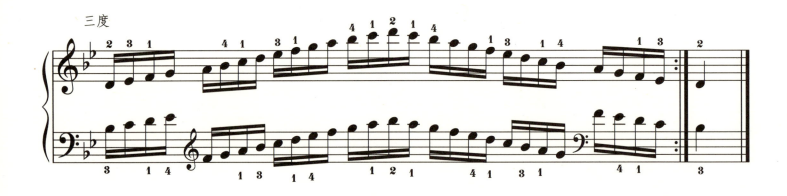

六度

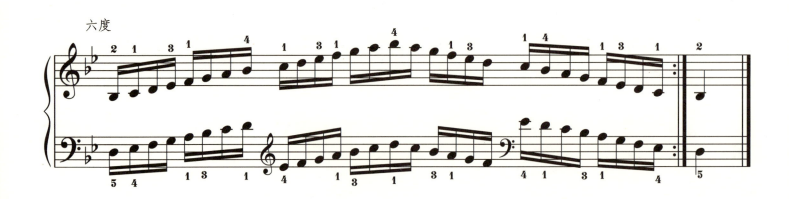

2. 双音音阶

双音三度音阶

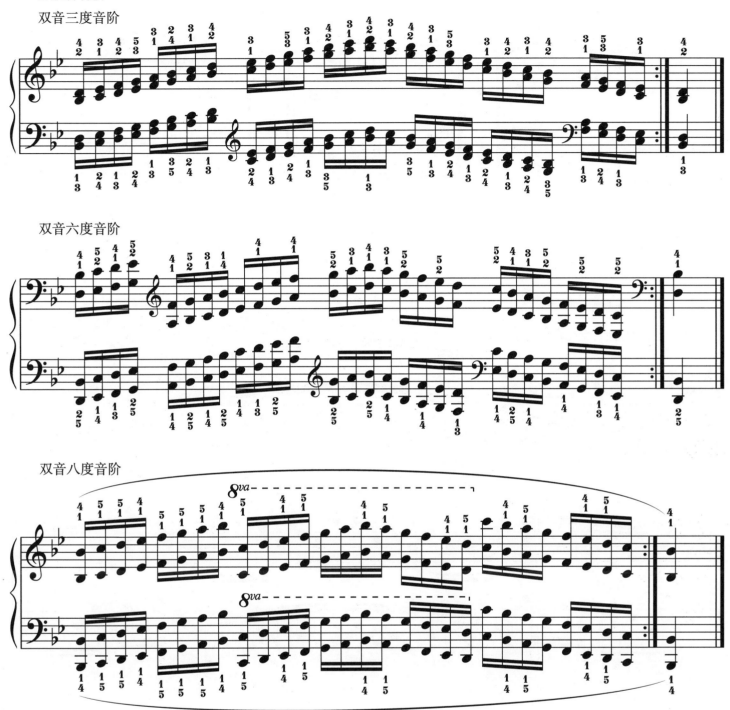

双音六度音阶

双音八度音阶

（二）琶音

1. 主和弦长琶音

原位　　　　　第一转位　　　　　第二转位

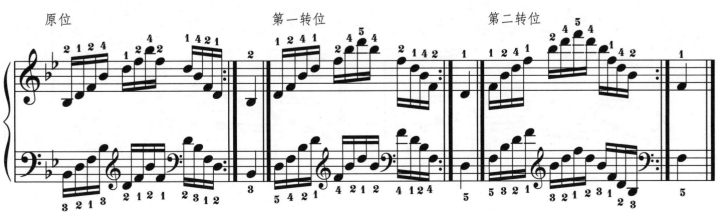

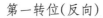
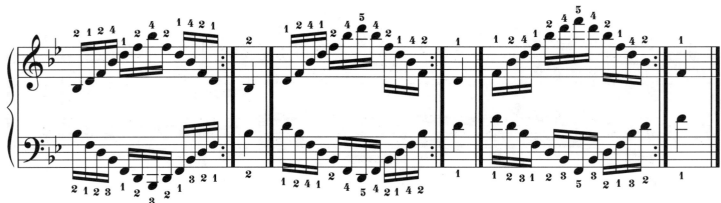

2. 主和弦短琶音（四个音）

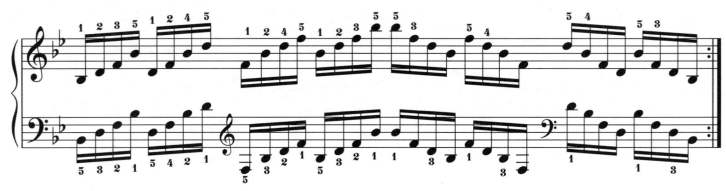

3. 属七和弦琶音

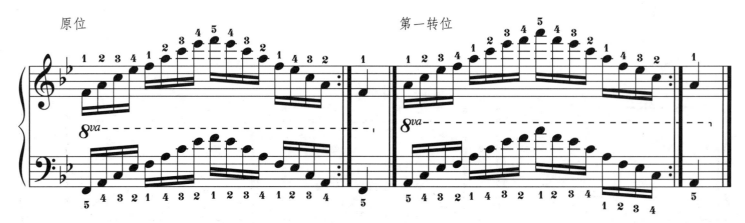

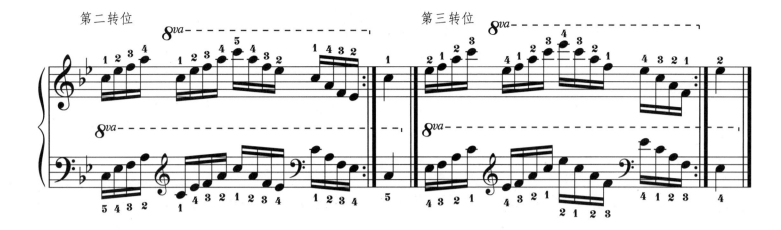

(三)和弦

1. 主和弦（三个音）

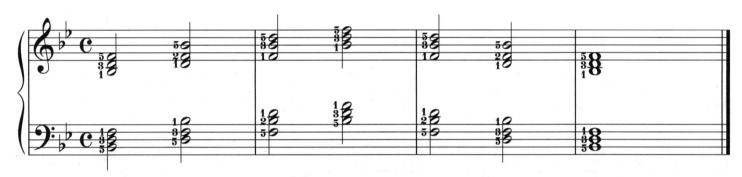

2. 主和弦（四个音）

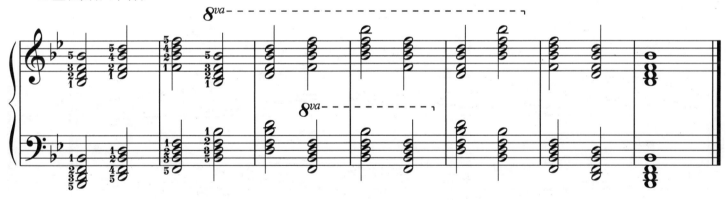

3. 属七和弦

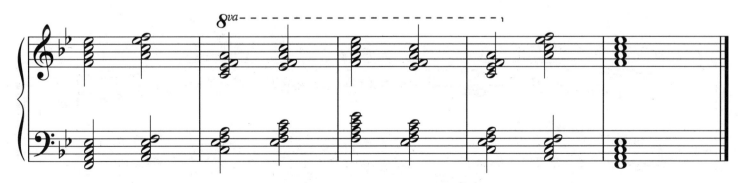

g 小调

(一) 音阶

1. 单音音阶

和声

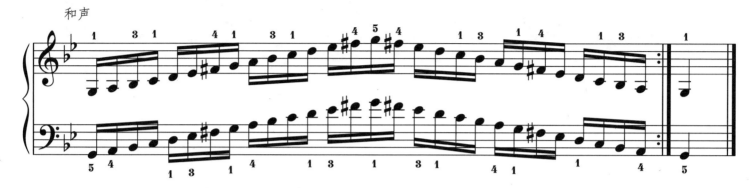

旋律

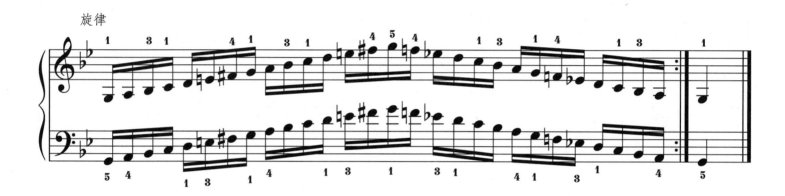

反向

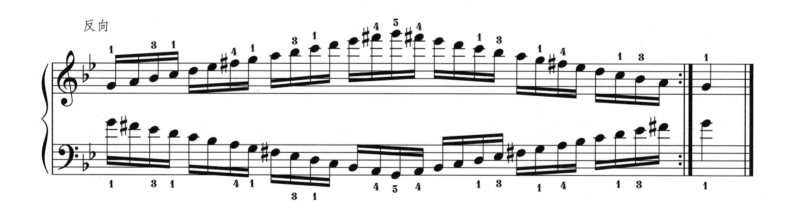

三度

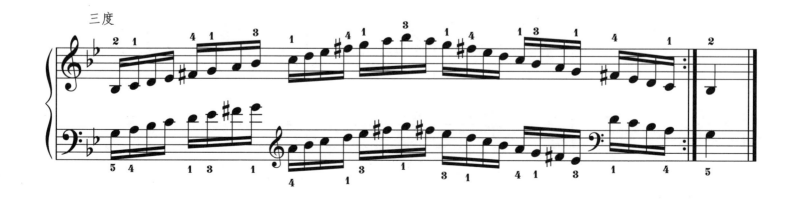

六度

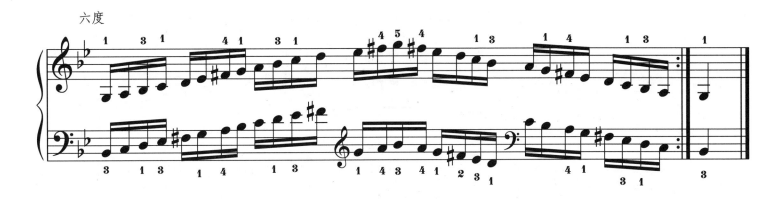

2. 双音音阶

双音三度音阶

和声

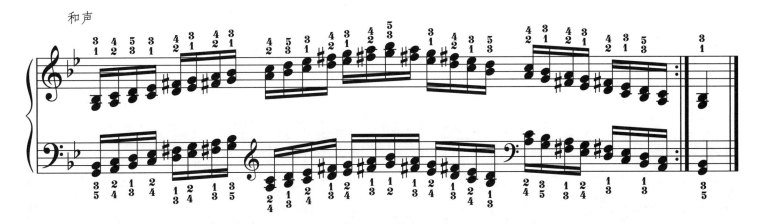

旋律

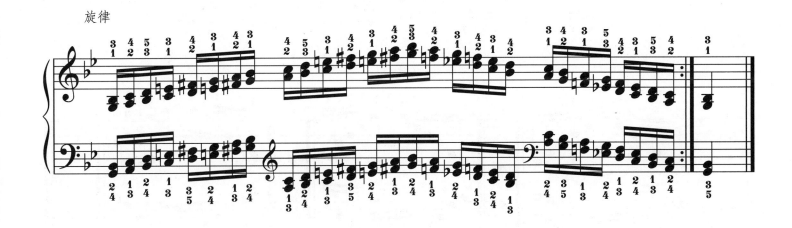

双音六度音阶

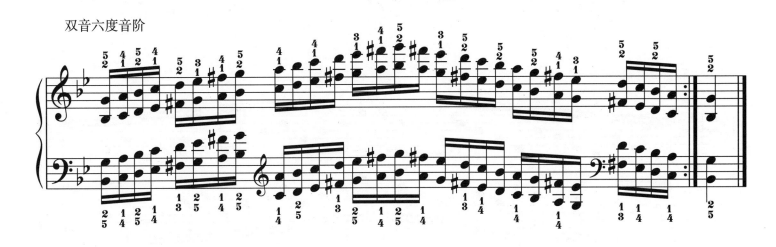

双音八度音阶

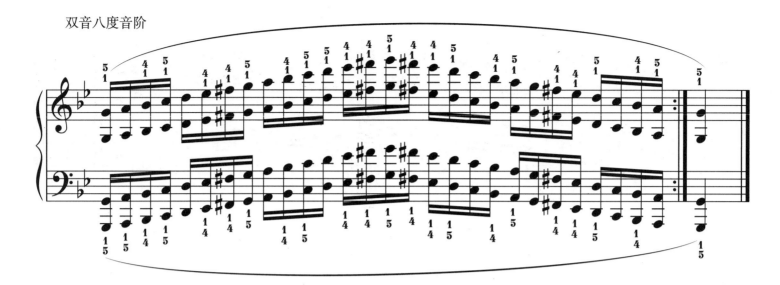

（二）琶音

1. 主和弦长琶音

原位　　　　　　　　　第一转位　　　　　　　　　第二转位

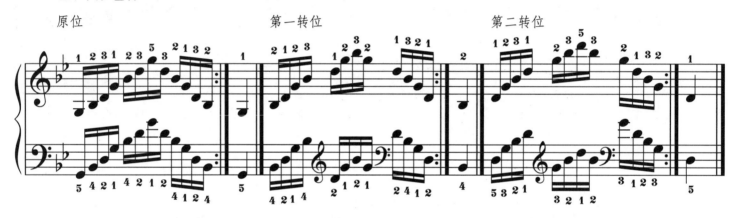

原位（反向）　　　　　第一转位（反向）　　　　　第二转位（反向）

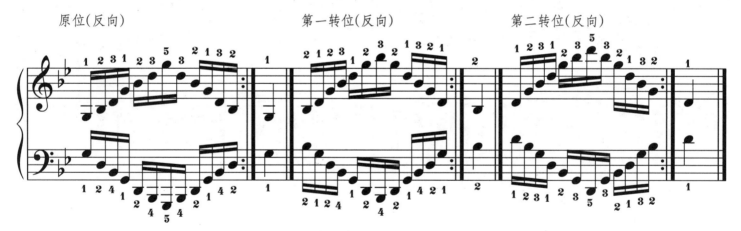

2. 主和弦短琶音（四个音）

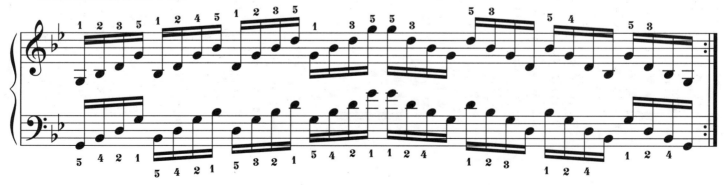

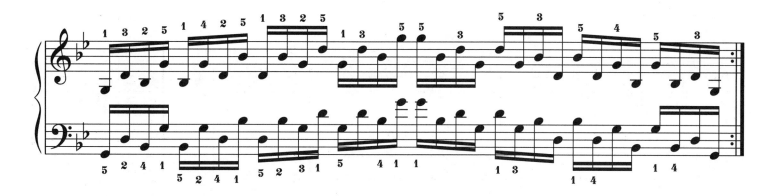

3. 减七和弦琶音

原位　　　　　　　　　　　　　　　　　　　　第一转位

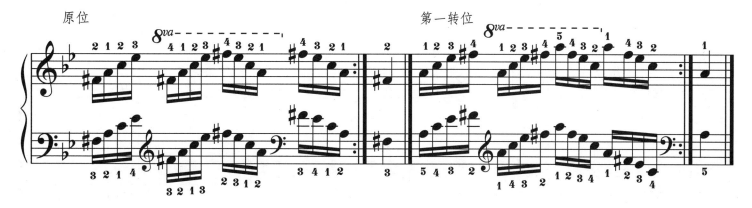

第二转位　　　　　　　　　　　　　　　　　　第三转位

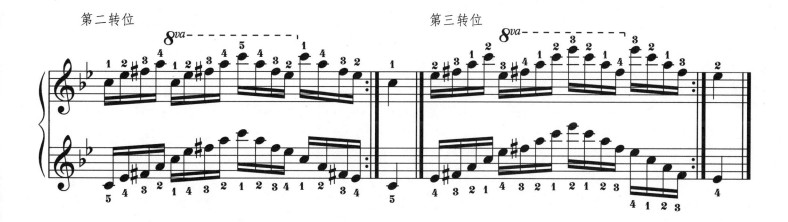

(三) 和弦

1. 主和弦（三个音）

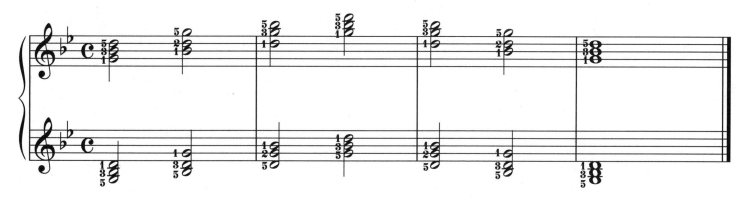

2. 主和弦（四个音）

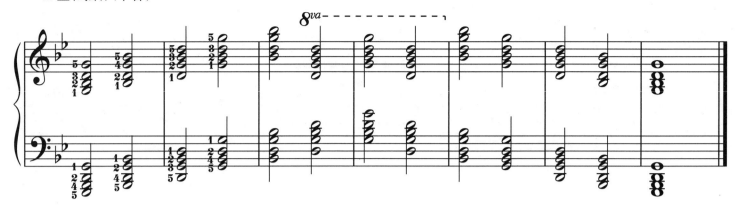

3. 减七和弦

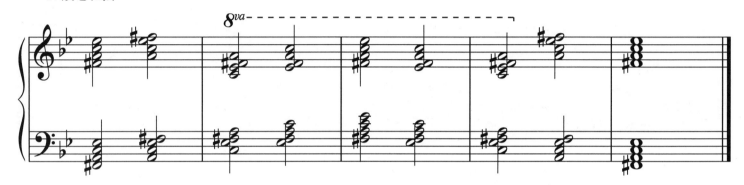

A 大调

(一)音阶

1. 单音音阶

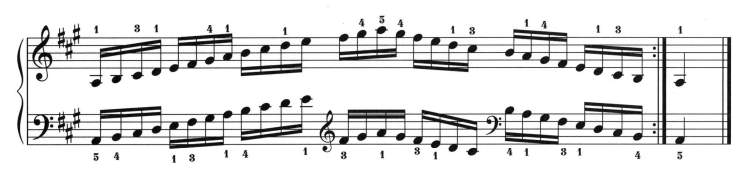

反向

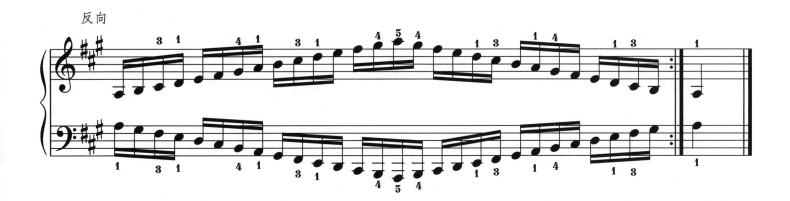

三度

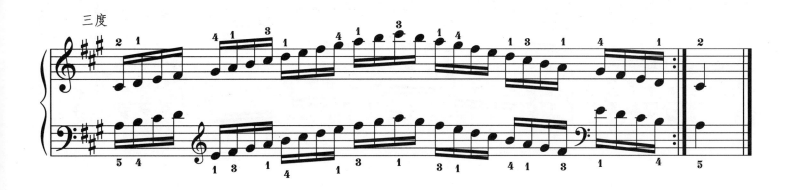

六度

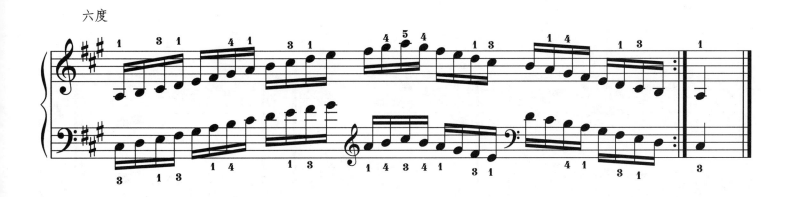

2. 双音音阶

双音三度音阶

双音六度音阶

双音八度音阶

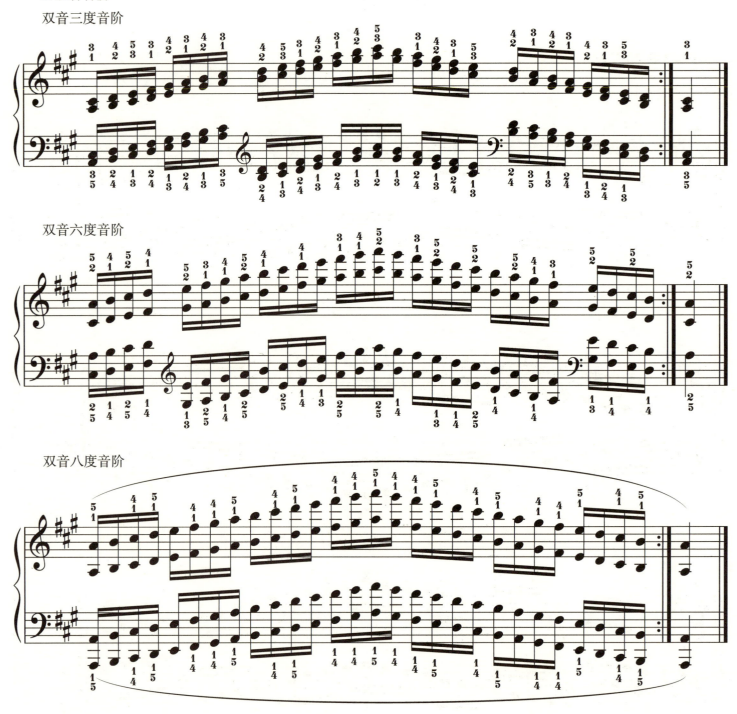

(二)琶音

1. 主和弦长琶音

原位　　　　　　　　　第一转位　　　　　　　　　第二转位

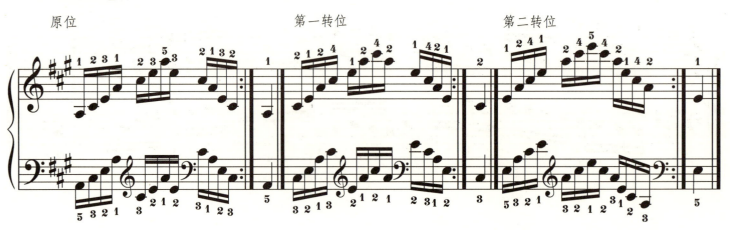

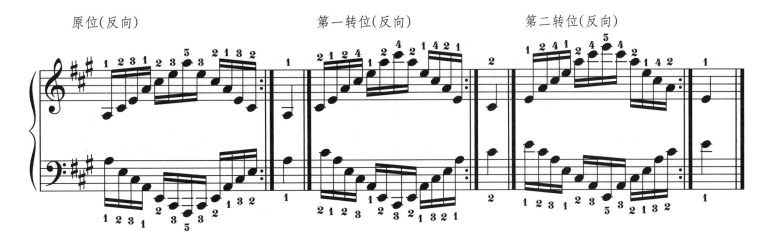

2. 主和弦短琶音（四个音）

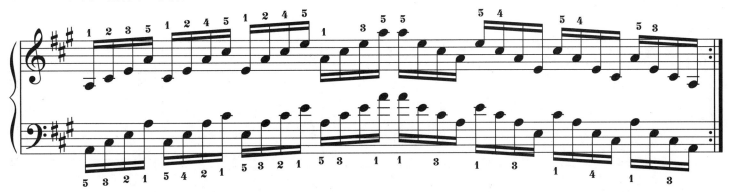

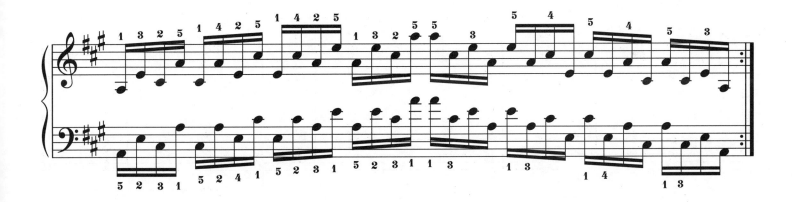

3. 属七和弦琶音

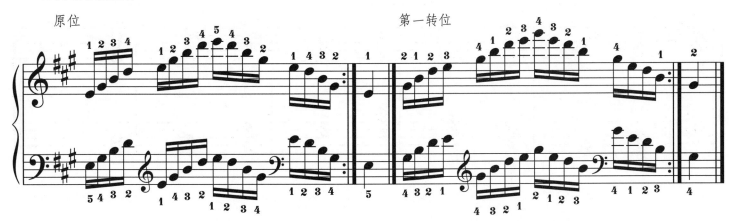

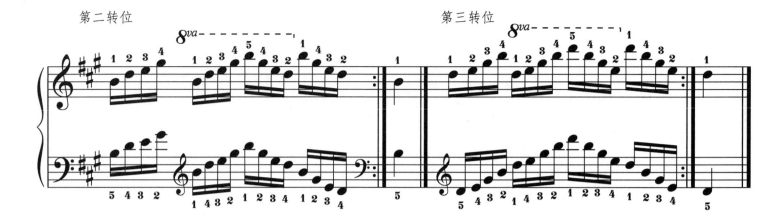

（三）和弦

1. 主和弦（三个音）

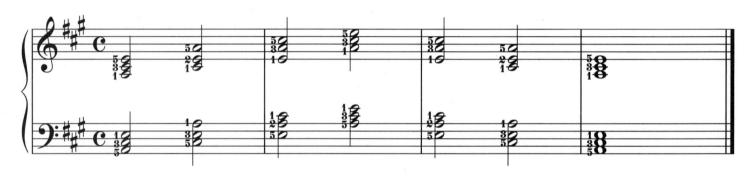

2. 主和弦（四个音）

3. 属七和弦

升 f 小 调

（一）音阶

1. 单音音阶

和声

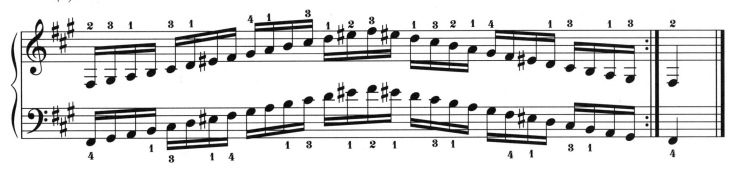

旋律

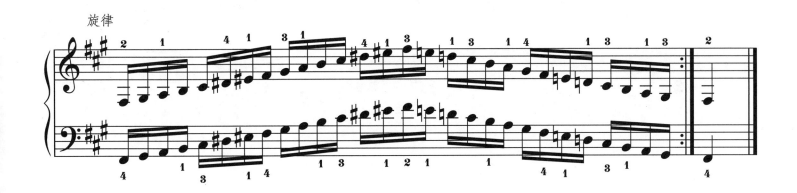

反向

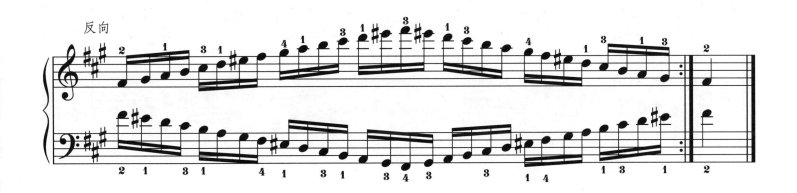

三度

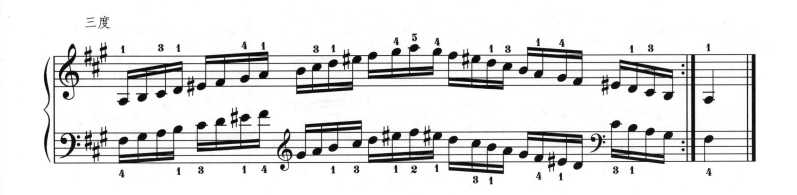

六度

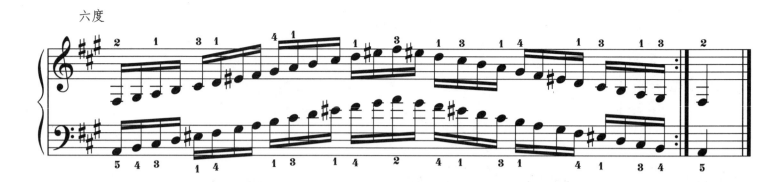

2. 双音音阶

双音三度音阶

和声

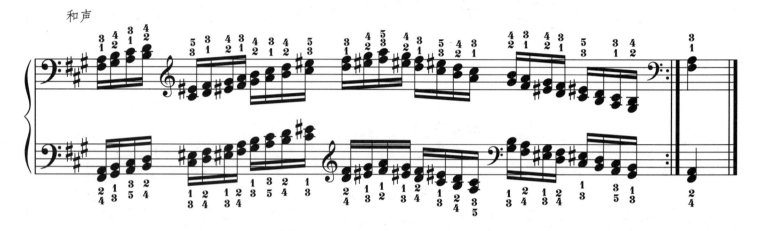

旋律

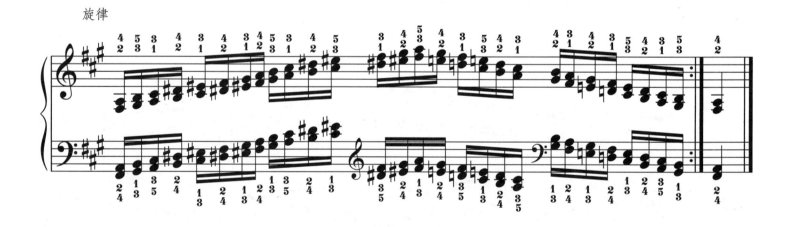

双音六度音阶

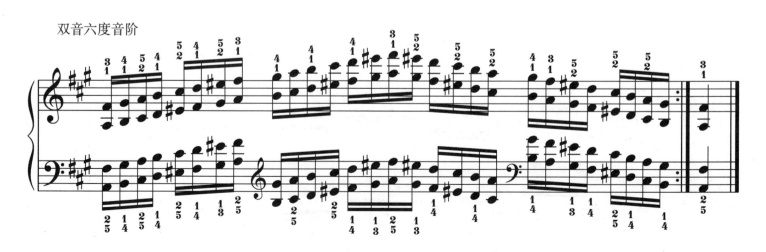

双音八度音阶

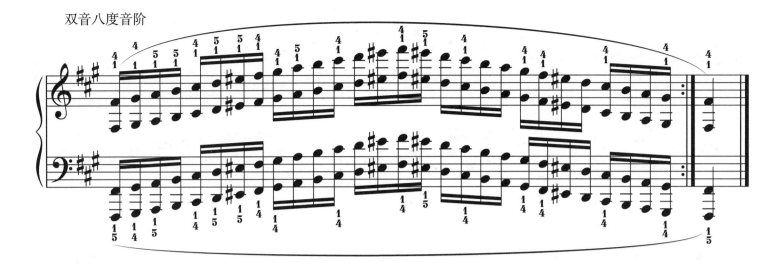

(二)琶音

1. 主和弦长琶音

原位　　　　第一转位　　　　第二转位

原位(反向)　　　　第一转位(反向)　　　　第二转位(反向)

2. 主和弦短琶音（四个音）

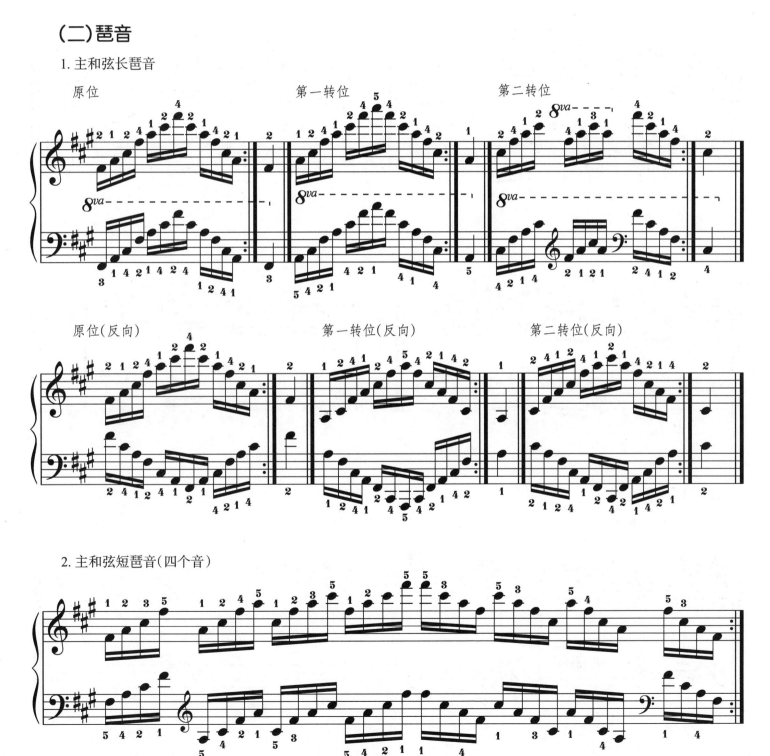

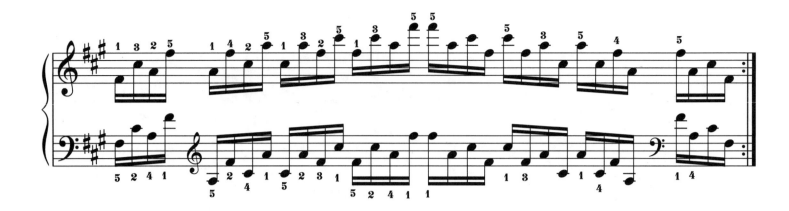

3. 减七和弦琶音

原位　　　　　　　　　　　　　　　　第一转位

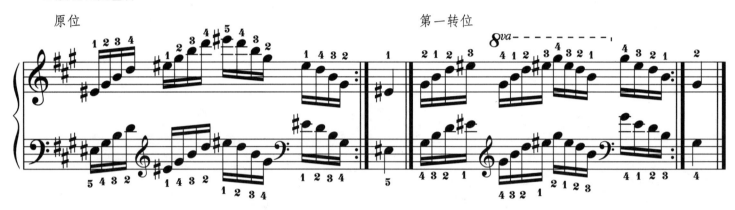

第二转位　　　　　　　　　　　　　　第三转位

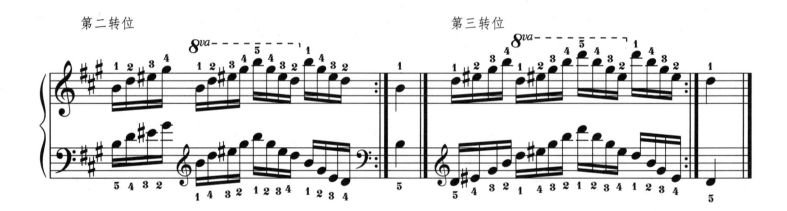

（三）和弦

1. 主和弦（三个音）

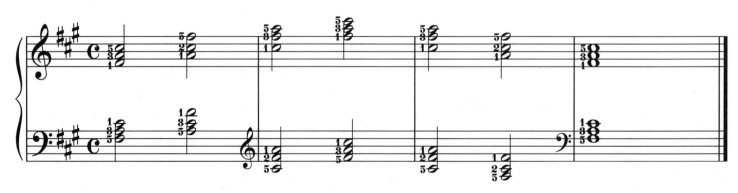

2. 主和弦（四个音）

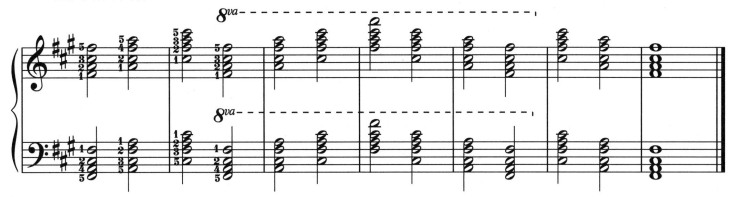

3. 减七和弦

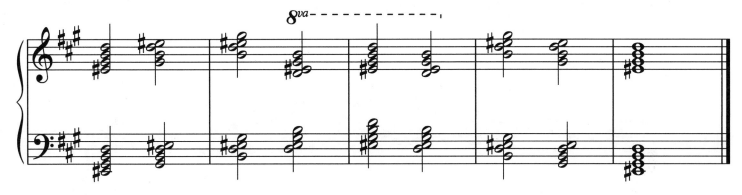

降 E 大 调

(一)音阶

1. 单音音阶

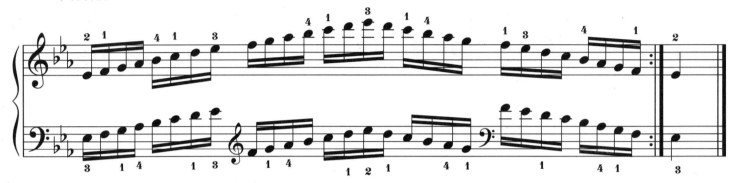

反向

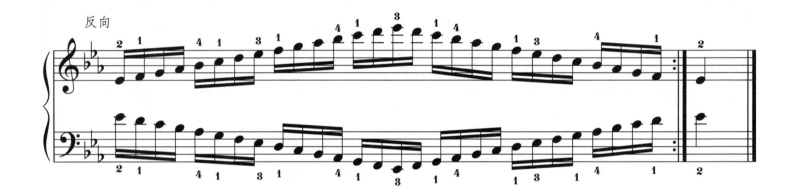

三度

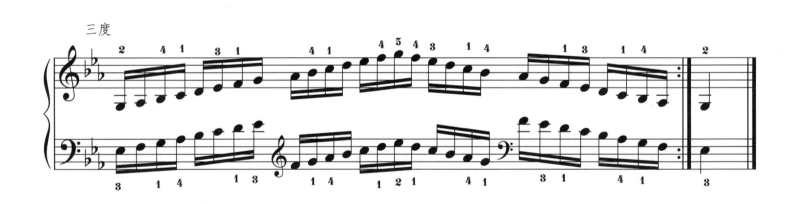

六度

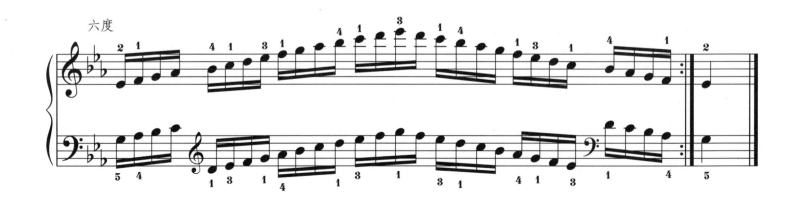

2. 双音音阶

双音三度音阶

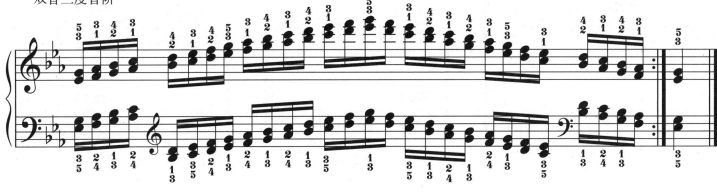

双音六度音阶

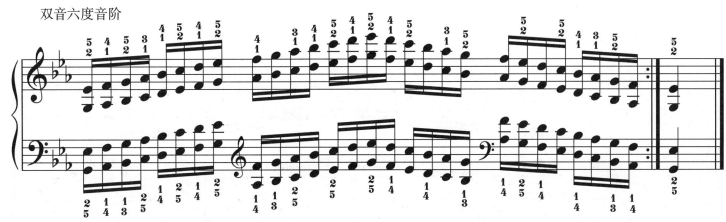

双音八度音阶

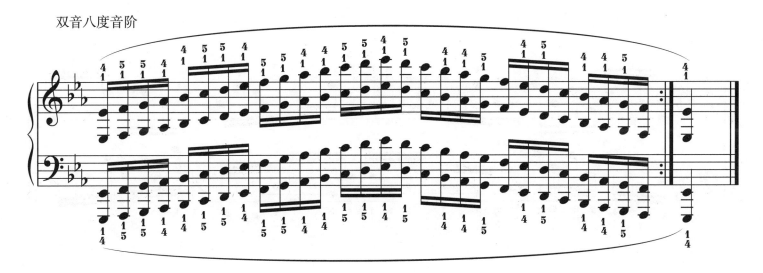

(二)琶音

1. 主和弦长琶音

原位　　　　　　　　　　第一转位　　　　　　　　　第二转位

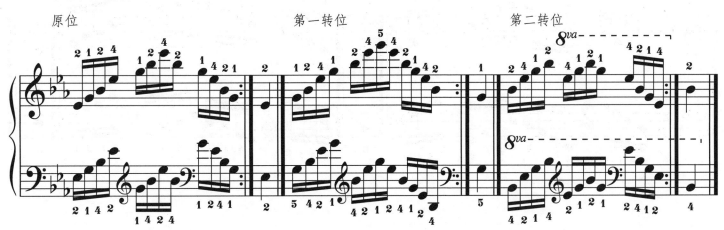

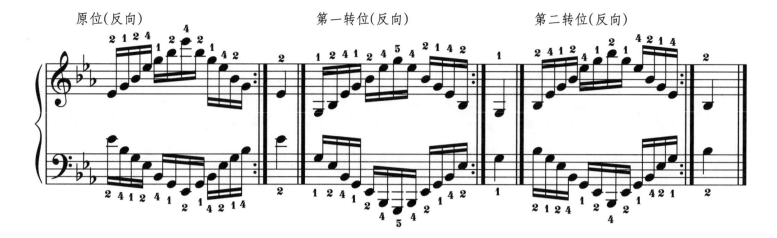

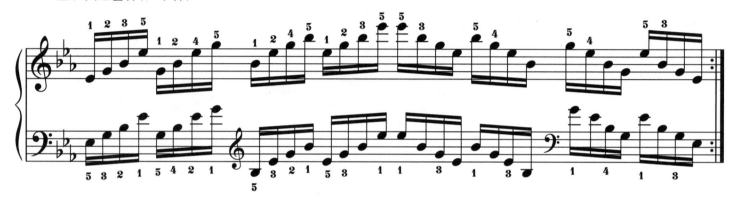

2. 主和弦短琶音（四个音）

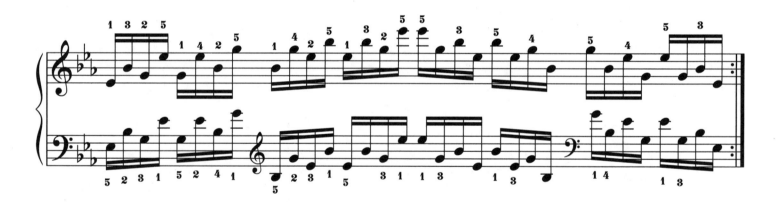

3. 属七和弦琶音

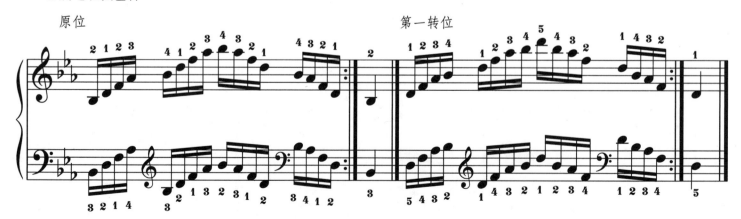

第二转位　　　　　　　　　　　　　　第三转位

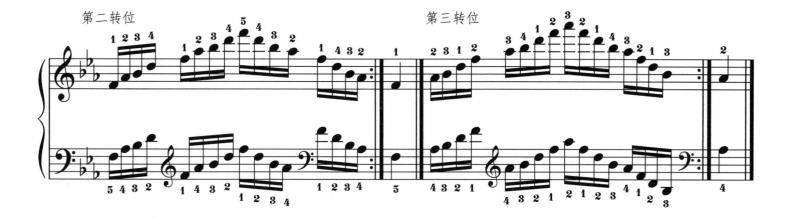

(三) 和弦

1. 主和弦 (三个音)

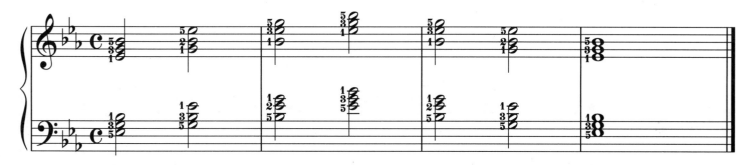

2. 主和弦 (四个音)

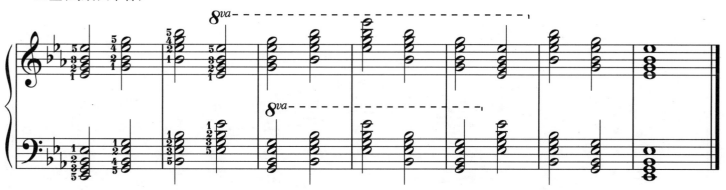

3. 属七和弦

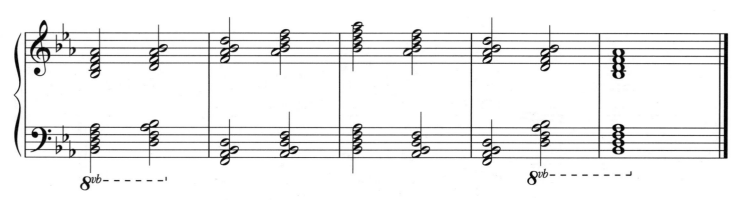

c 小调

(一)音阶

1. 单音音阶

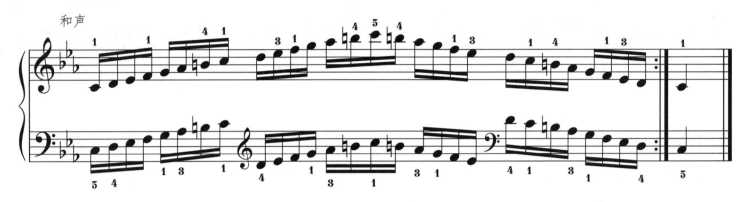

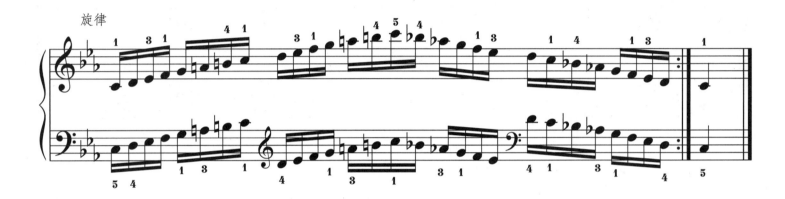

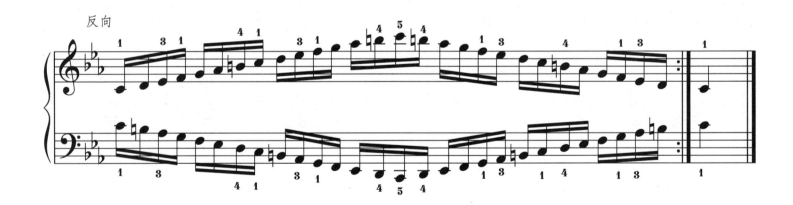

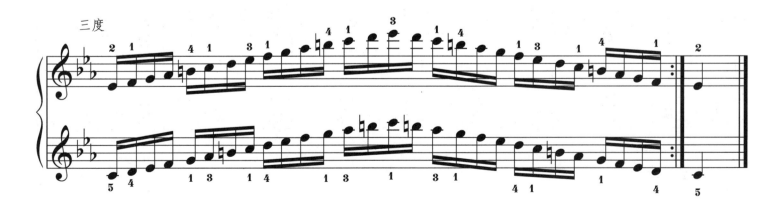

六度

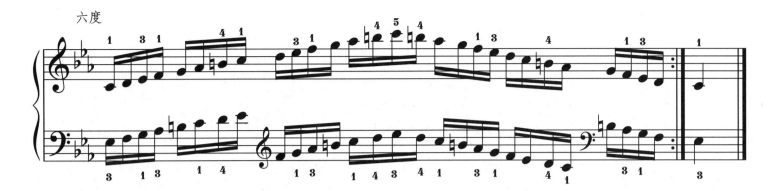

2. 双音音阶

双音三度音阶

和声

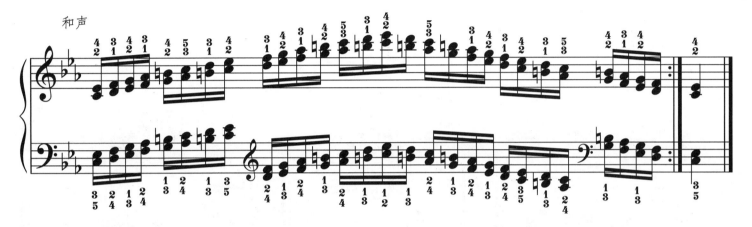

旋律

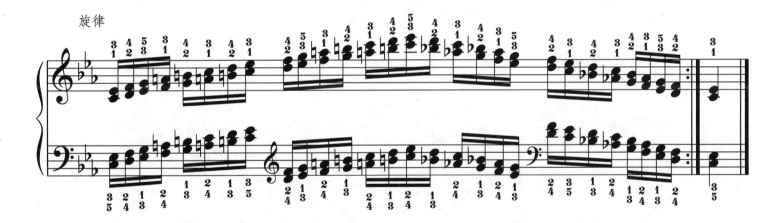

双音六度音阶

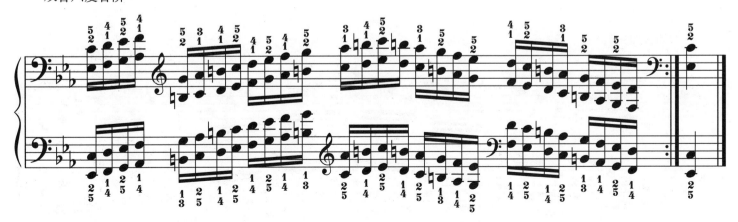

双音八度音阶

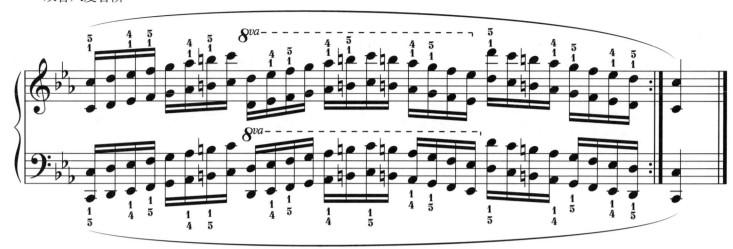

(二)琶音

1. 主和弦长琶音

原位　　　　　　　　　　　第一转位　　　　　　　　　　第二转位

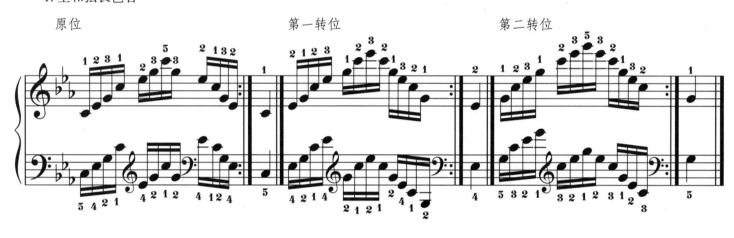

原位(反向)　　　　　　　　第一转位(反向)　　　　　　　第二转位(反向)

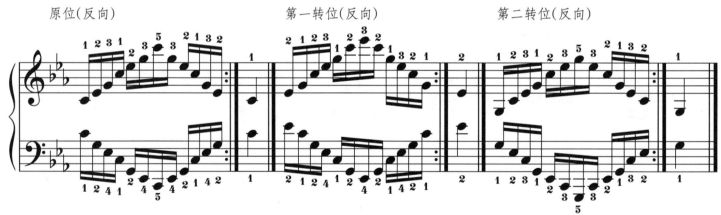

2. 主和弦短琶音(四个音)

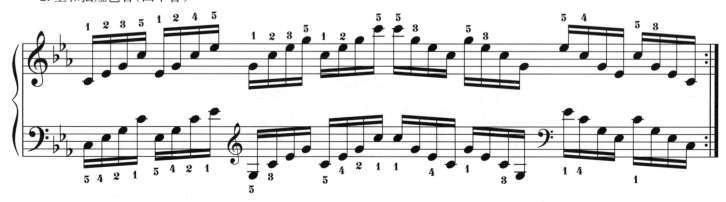

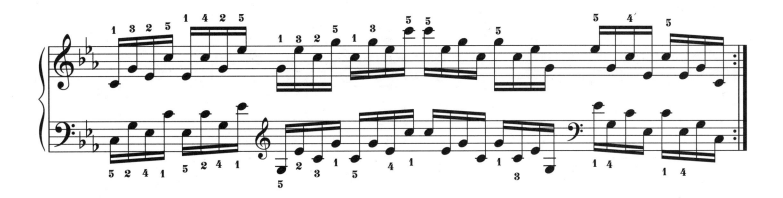

3. 减七和弦琶音

原位 第一转位

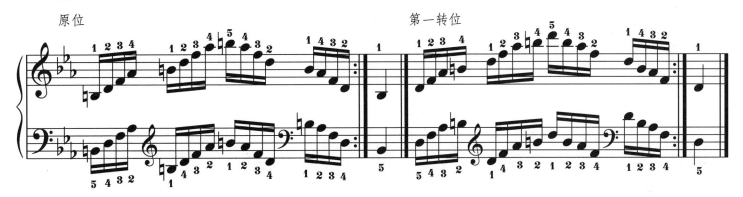

第二转位 第三转位

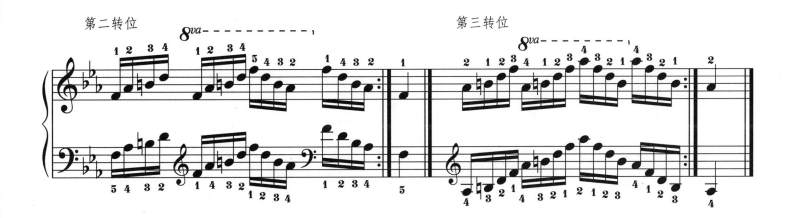

(三) 和弦

1. 主和弦(三个音)

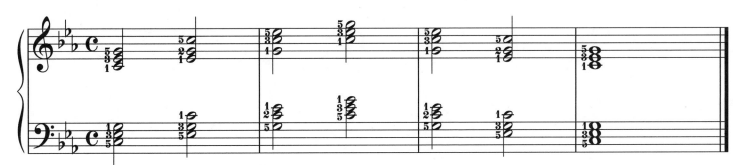

2. 主和弦（四个音）

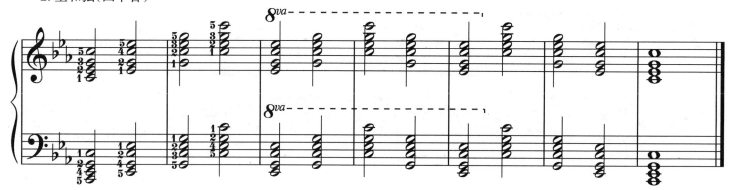

3. 减七和弦

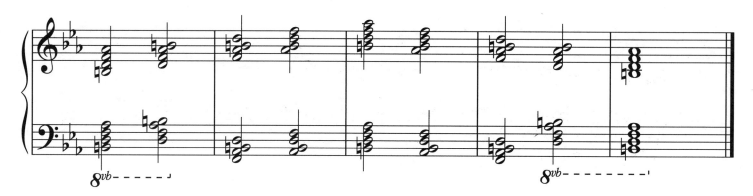

E 大调

(一)音阶

1. 单音音阶

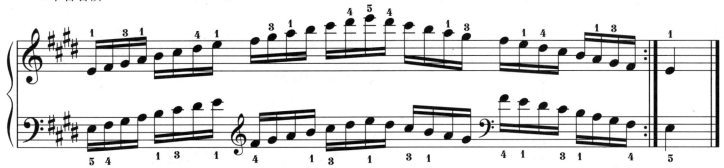

反向

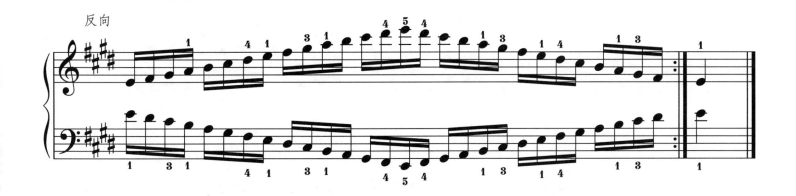

三度

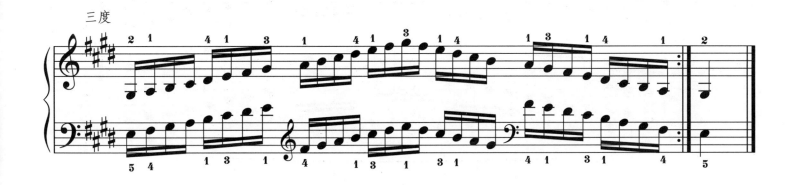

六度

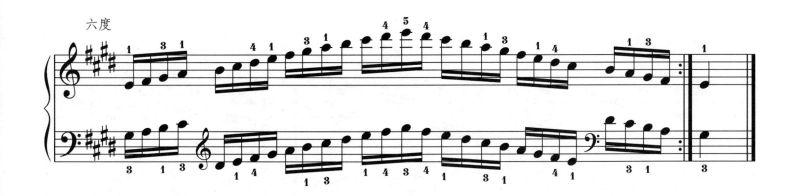

2. 双音音阶

双音三度音阶

双音六度音阶

双音八度音阶

(二)琶音

1. 主和弦长琶音

原位　　　　　　　　　　第一转位　　　　　　　　　第二转位

原位(反向)　　　　　　　　第一转位(反向)　　　　　　　第二转位(反向)

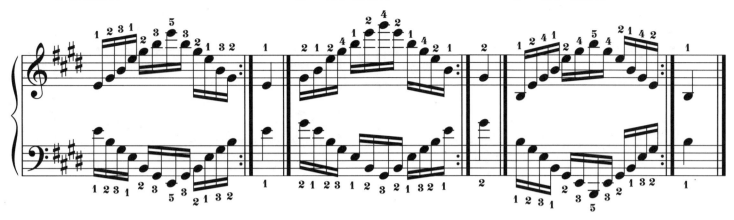

2. 主和弦短琶音（四个音）

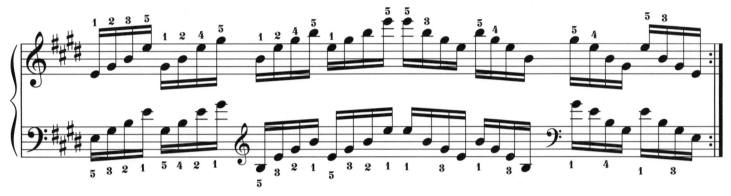

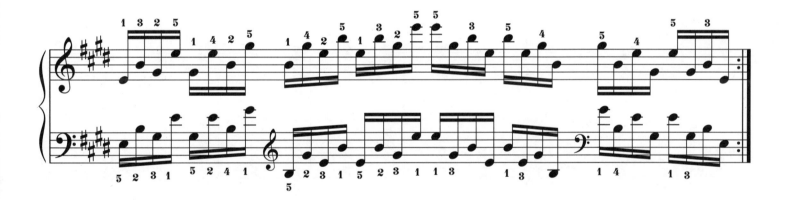

3. 属七和弦琶音

原位　　　　　　　　　　　　　　　　　　　　　第一转位

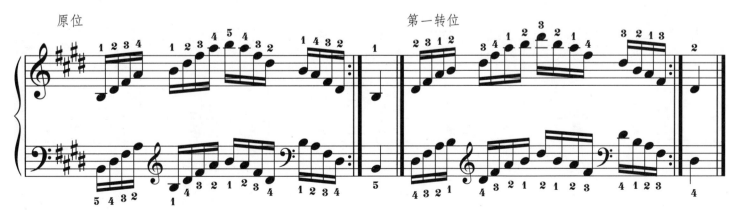

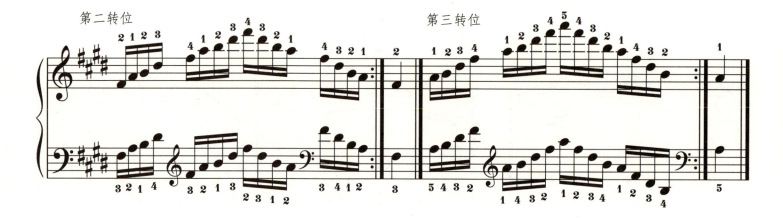

(三)和弦

1. 主和弦（三个音）

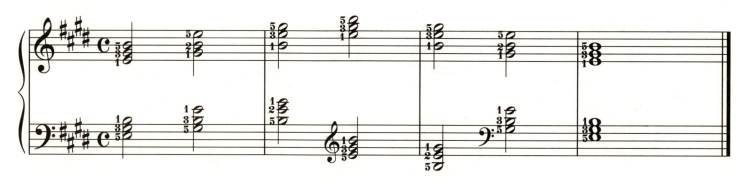

2. 主和弦（四个音）

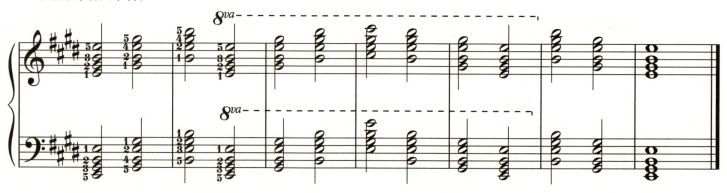

3. 属七和弦

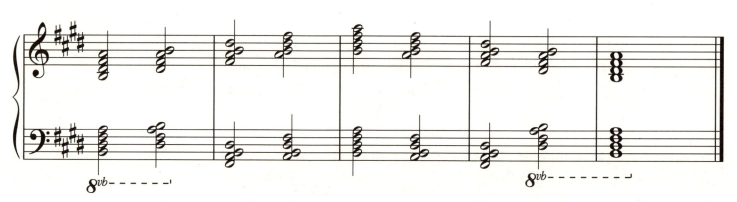

升 c 小 调

(一) 音阶

1. 单音音阶

和声

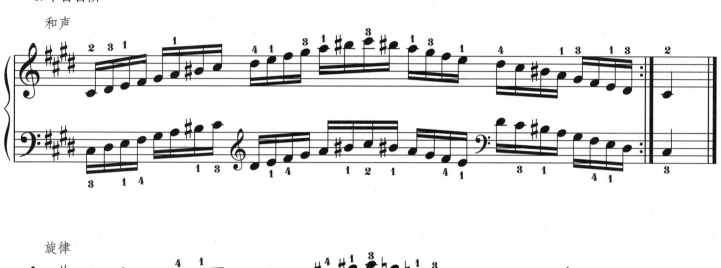

旋律

反向

三度

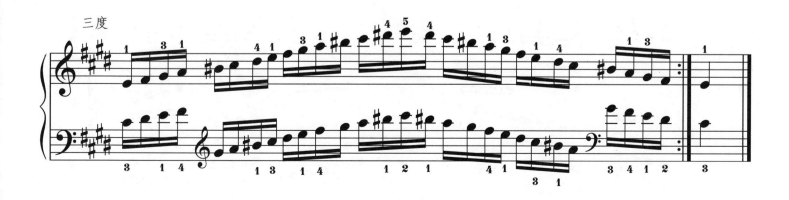

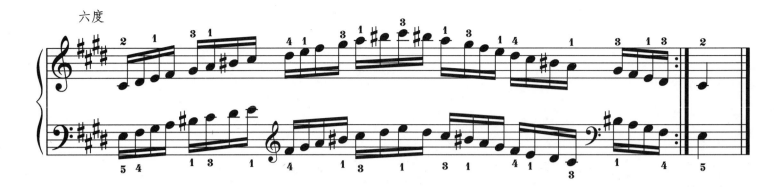

2. 双音音阶

双音三度音阶

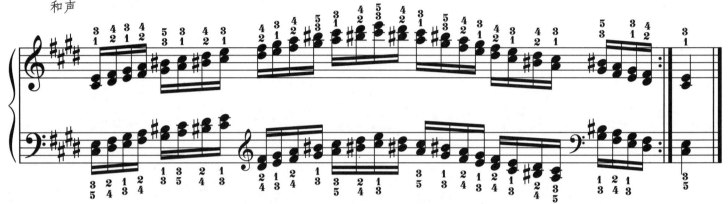

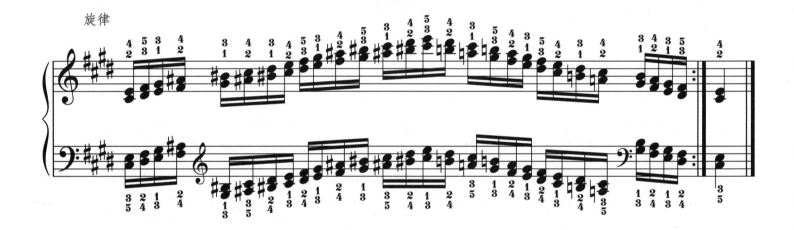

双音六度音阶

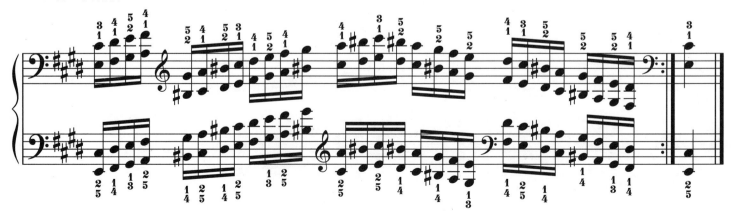

双音八度音阶

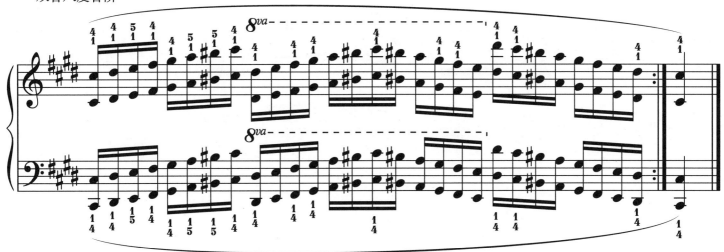

(二)琶音

1. 主和弦长琶音

原位　　　　　第一转位　　　　　第二转位

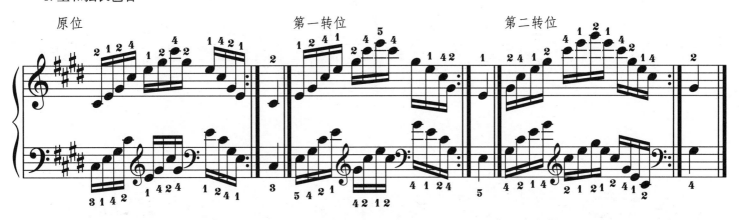

原位(反向)　　　第一转位(反向)　　　第二转位(反向)

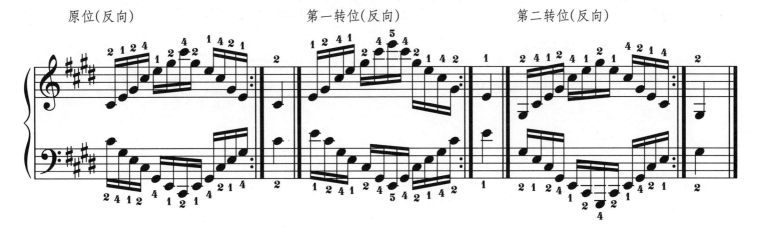

2. 主和弦短琶音(四个音)

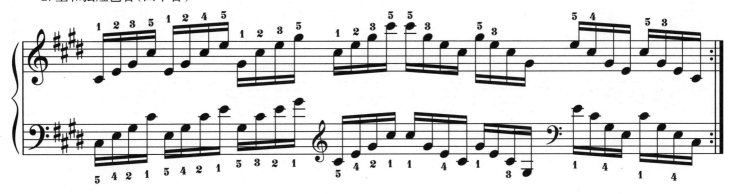

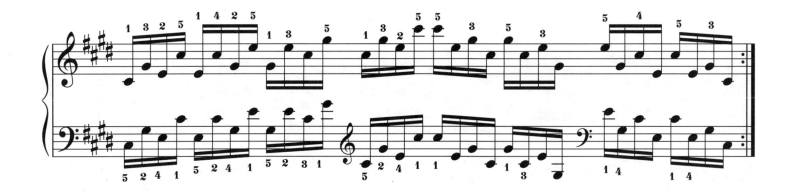

3. 减七和弦琶音

原位　　　　　　　　　　　　　　　　　第一转位

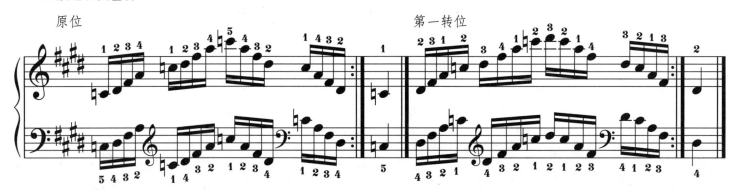

第二转位　　　　　　　　　　　　　　　第三转位

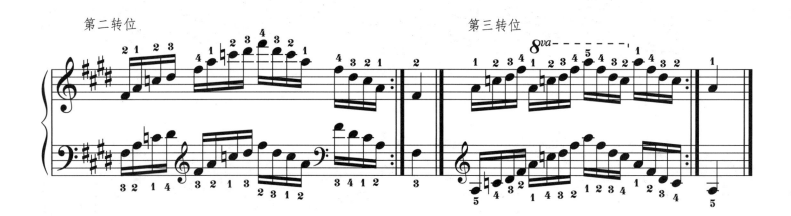

(三) 和弦

1. 主和弦（三个音）

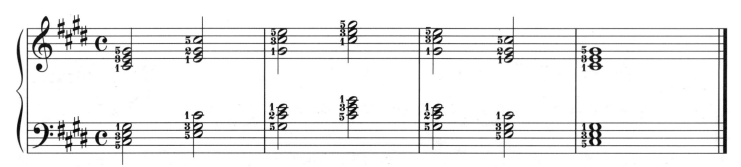

2. 主和弦（四个音）

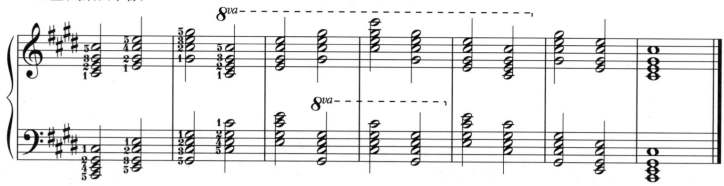

3. 减七和弦

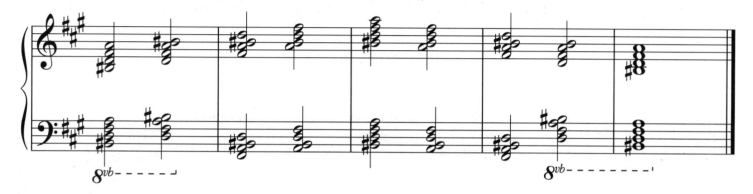

降 A 大 调

(一)音阶

1. 单音音阶

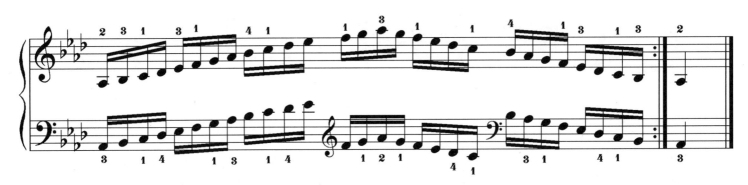

反向

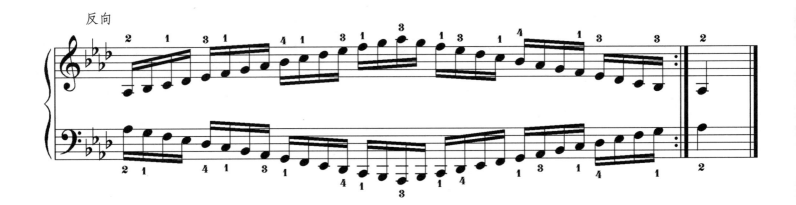

三度

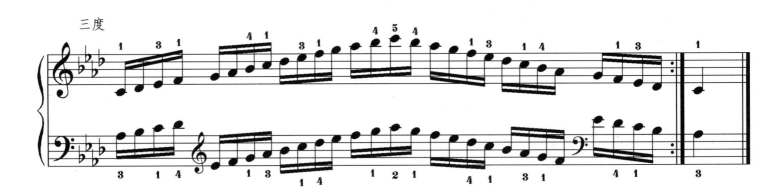

六度

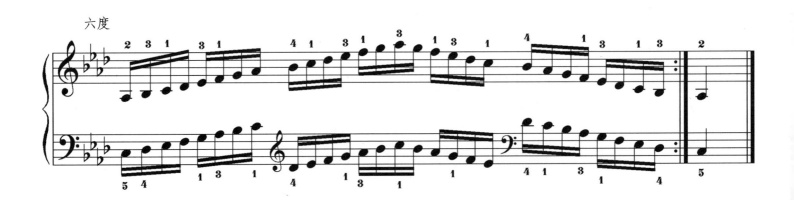

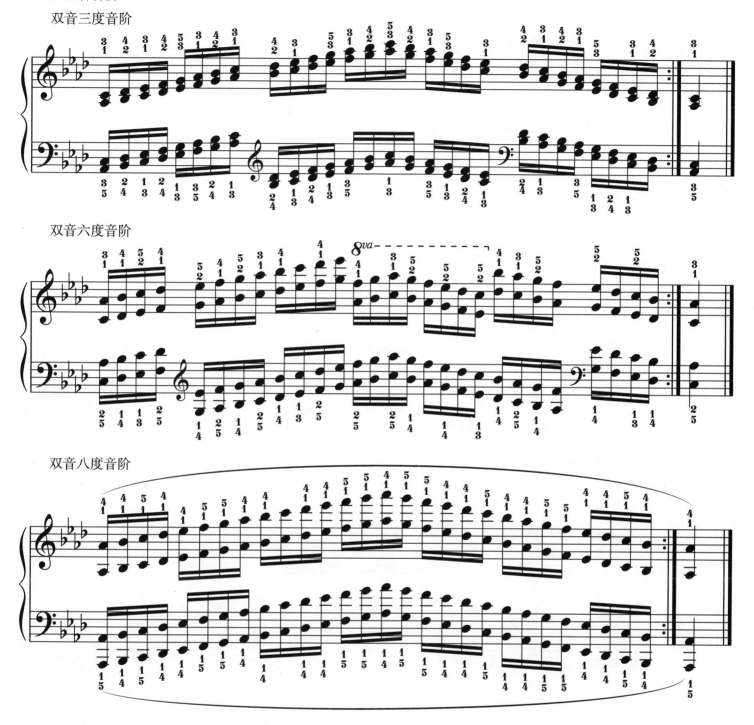

2. 双音音阶

双音三度音阶

双音六度音阶

双音八度音阶

(二) 琶音

1. 主和弦长琶音

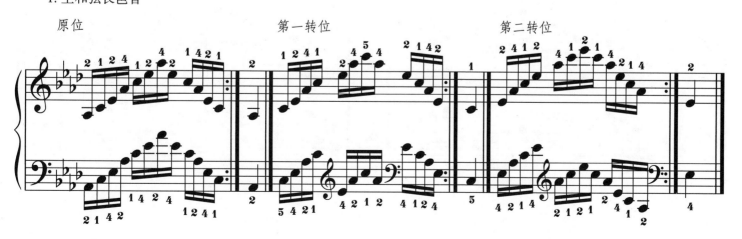

原位　　　　　　　　　　第一转位　　　　　　　　　第二转位

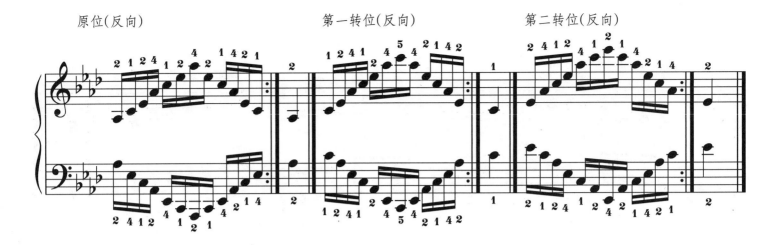

2. 主和弦短琶音（四个音）

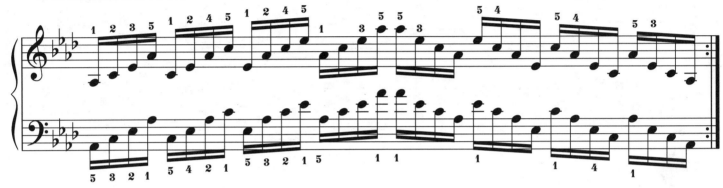

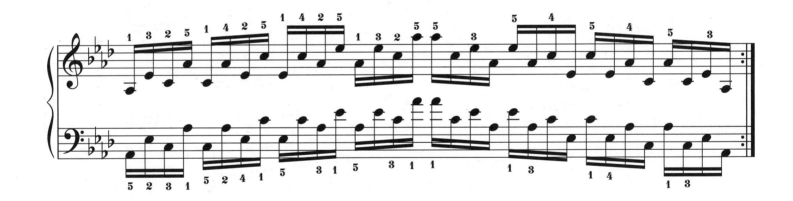

3. 属七和弦琶音

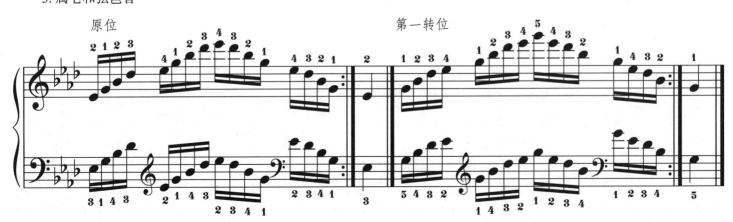

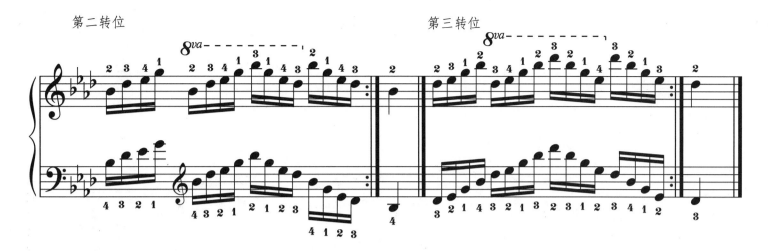

(三)和弦

1. 主和弦(三个音)

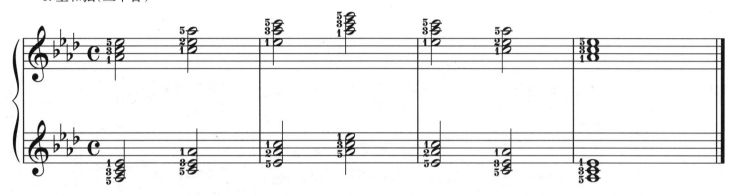

2. 主和弦(四个音)

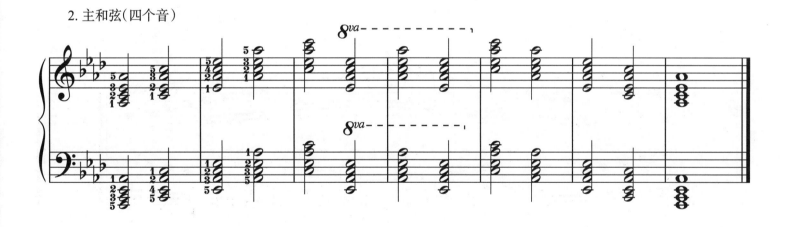

3. 属七和弦

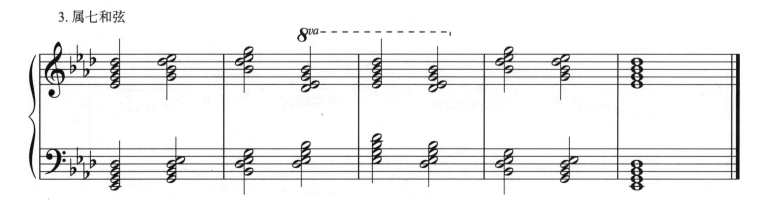

f 小调

(一)音阶

1. 单音音阶

和声

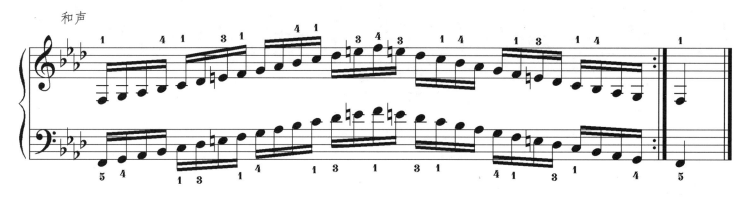

旋律

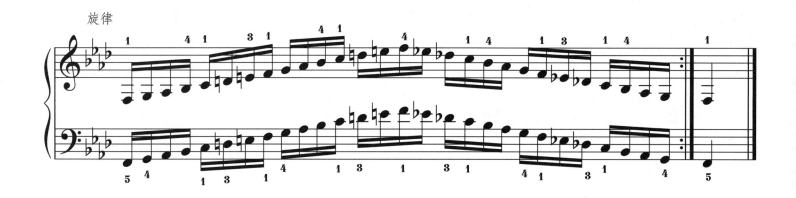

反向

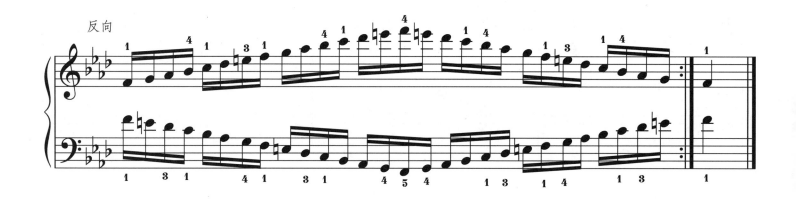

三度

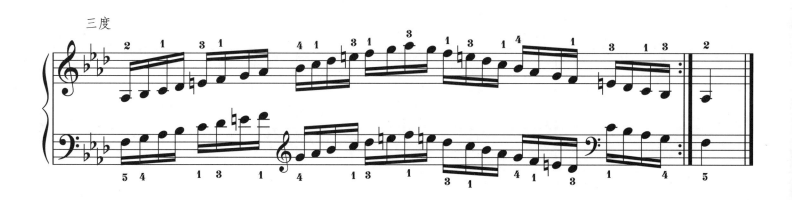

六度

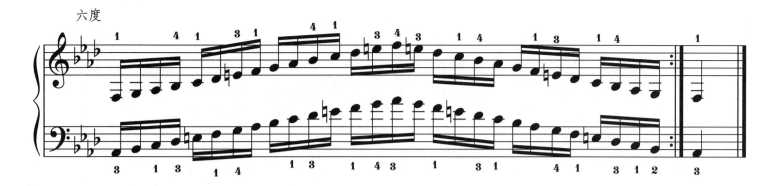

2. 双音音阶

双音三度音阶

和声

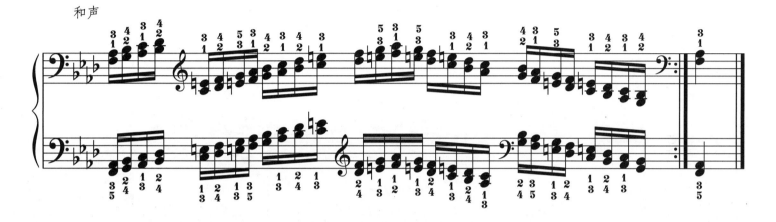

旋律

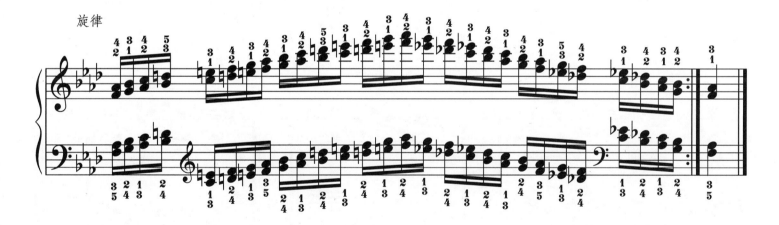

双音六度音阶

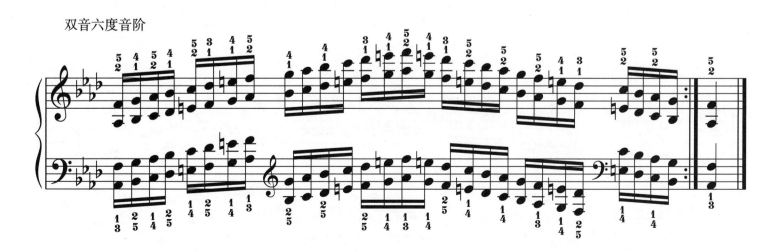

双音八度音阶

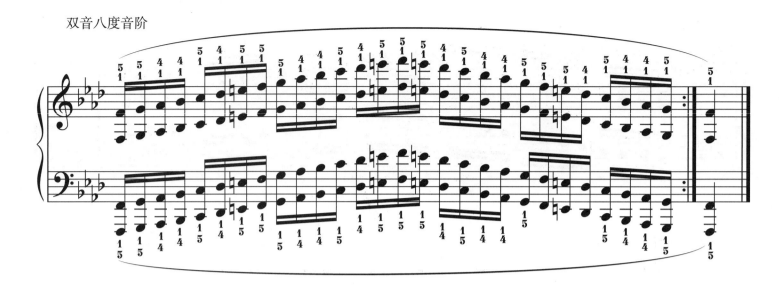

(二) 琶音

1. 主和弦长琶音

原位　　　第一转位　　　第二转位

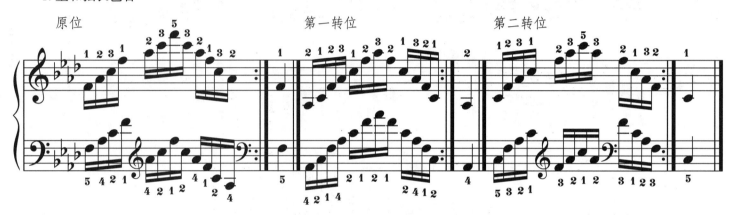

原位(反向)　　　第一转位(反向)　　　第二转位(反向)

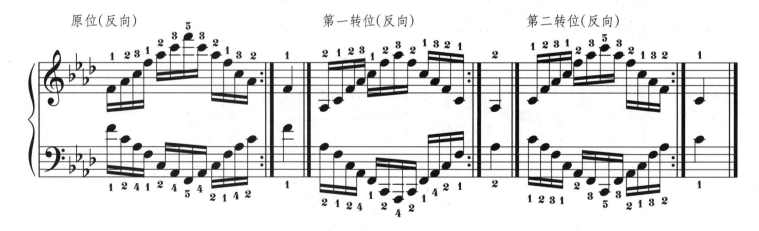

2. 主和弦短琶音(四个音)

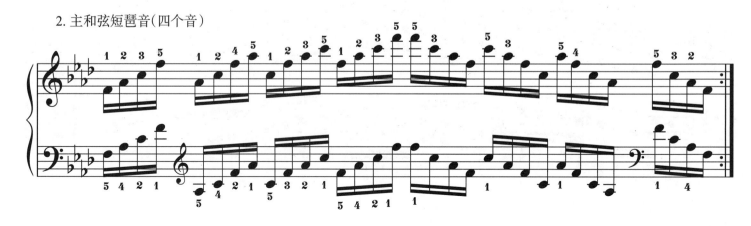

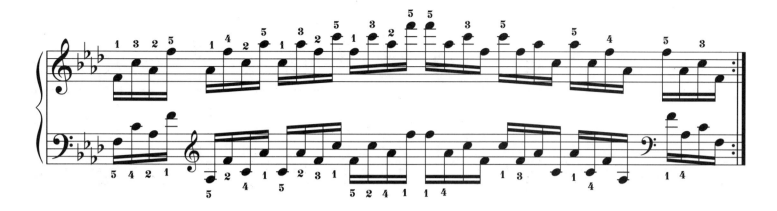

3. 减七和弦琶音

原位　　　　　　　　　　　　　　　　　　第一转位

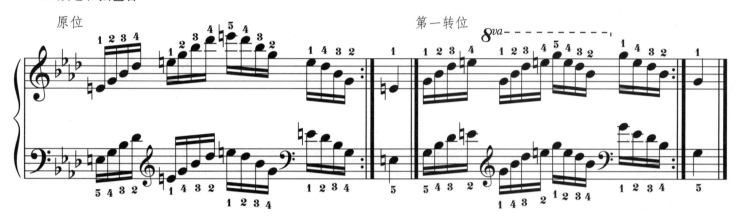

第二转位　　　　　　　　　　　　　　　　第三转位

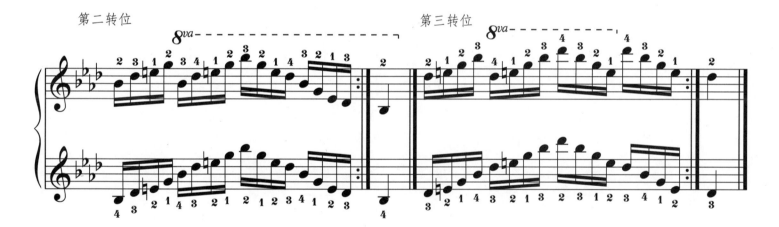

(三) 和弦

1. 主和弦(三个音)

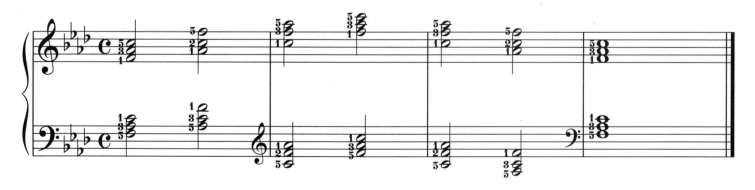

2. 主和弦（四个音）

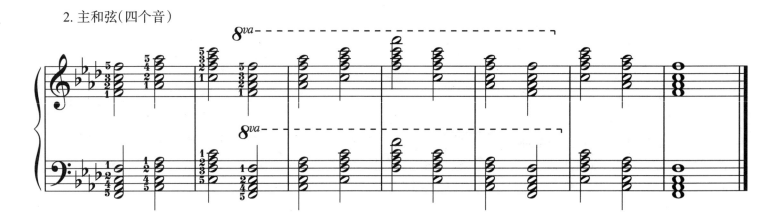

3. 减七和弦

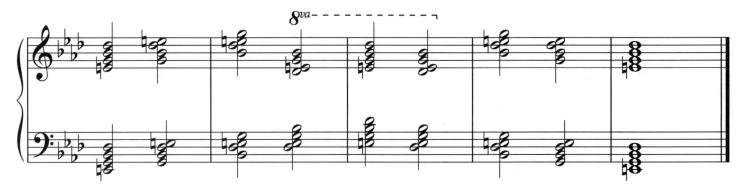

B 大调

(一)音阶

1. 单音音阶

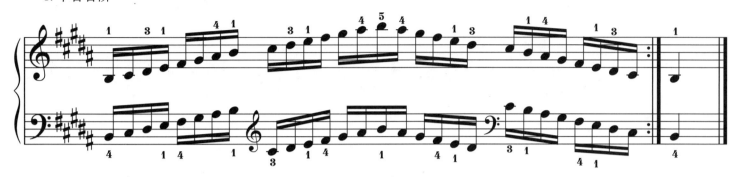

反向

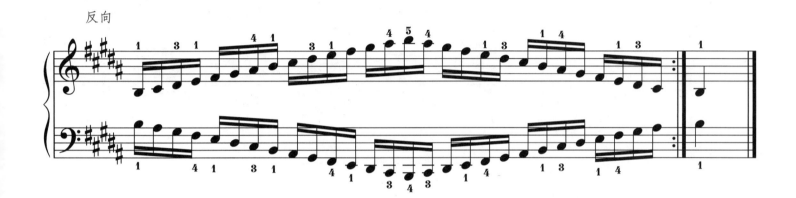

三度

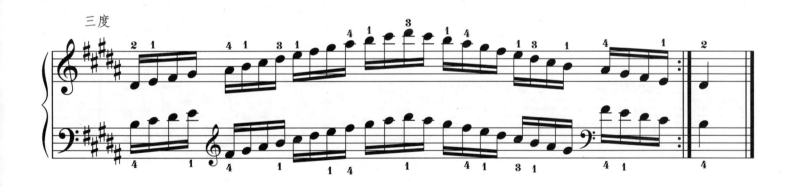

六度

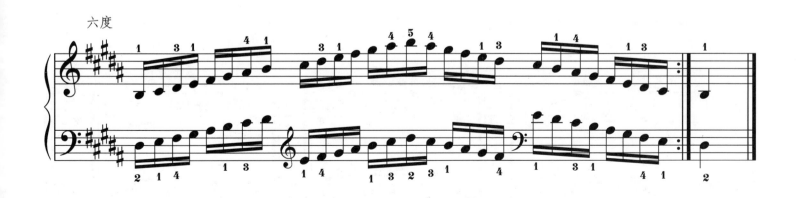

2. 双音音阶

双音三度音阶

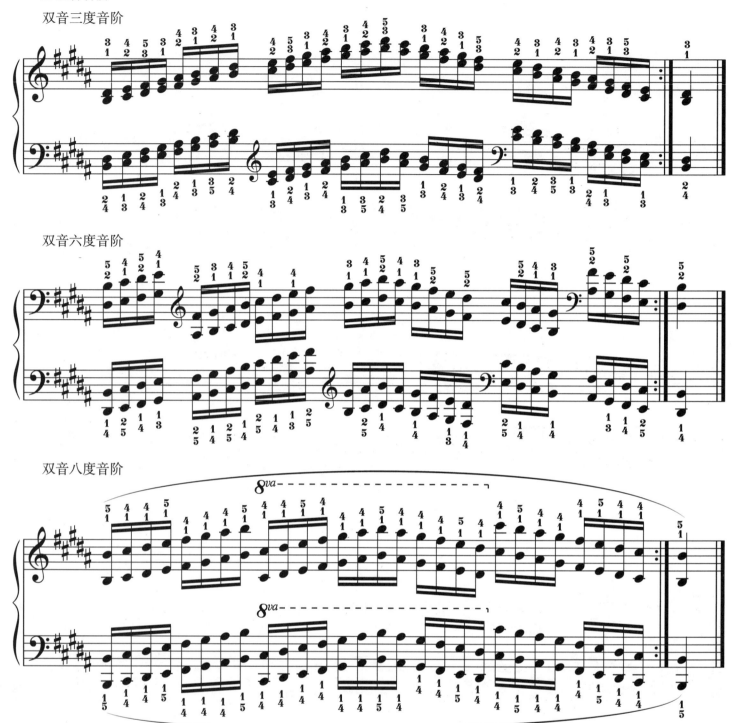

双音六度音阶

双音八度音阶

(二) 琶音

1. 主和弦长琶音

原位　　　　　第一转位　　　　　第二转位

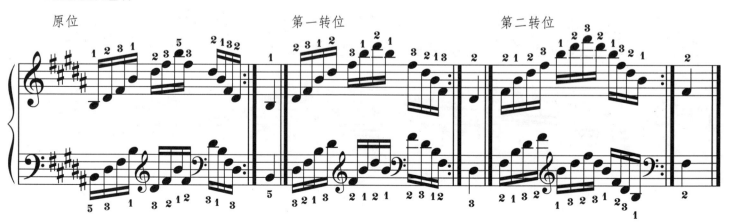

原位(反向)　　　　　　　第一转位(反向)　　　　　　第二转位(反向)

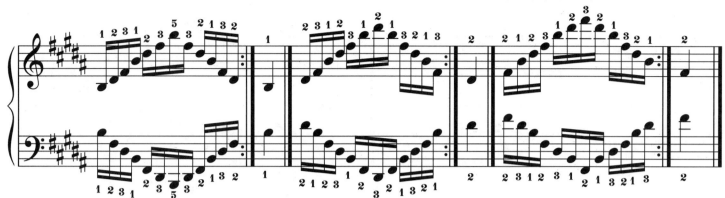

2. 主和弦短琶音(四个音)

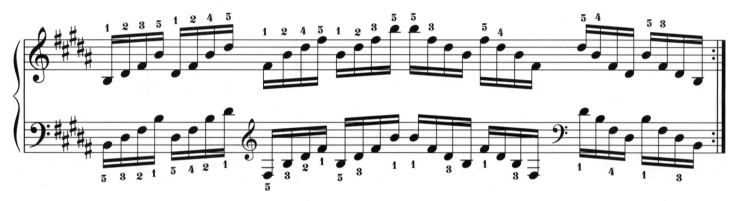

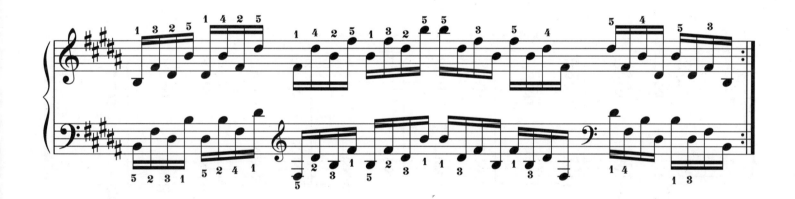

3. 属七和弦琶音

原位　　　　　　　　　　　　　　　　第一转位

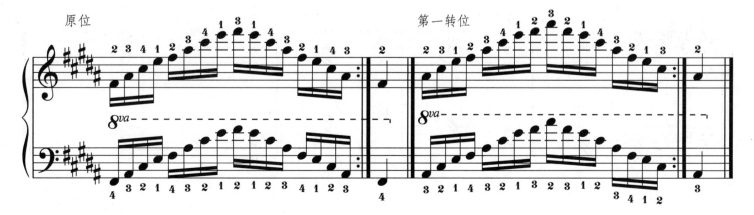

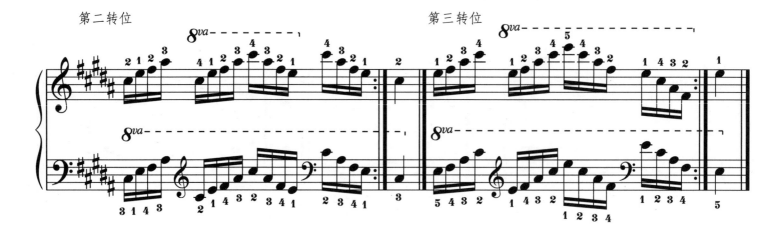

(三)和弦

1. 主和弦（三个音）

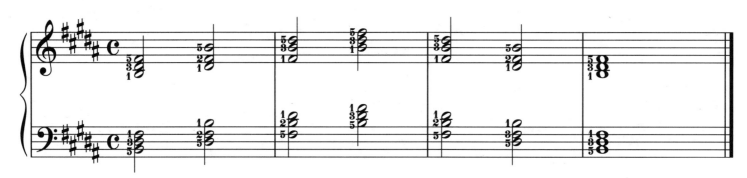

2. 主和弦（四个音）

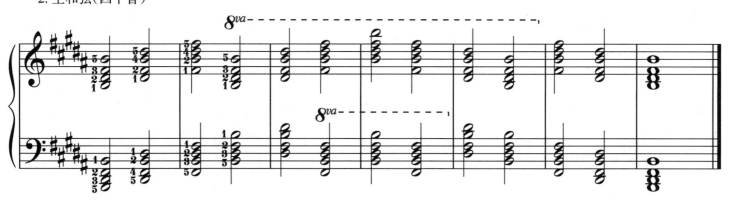

3. 属七和弦

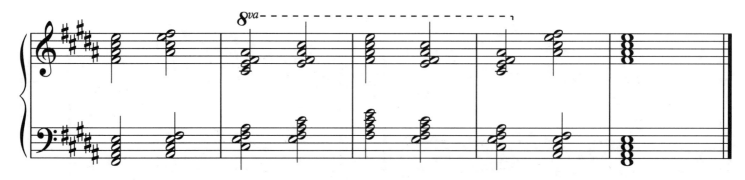

升 g 小 调

（一）音阶

1. 单音音阶

和声

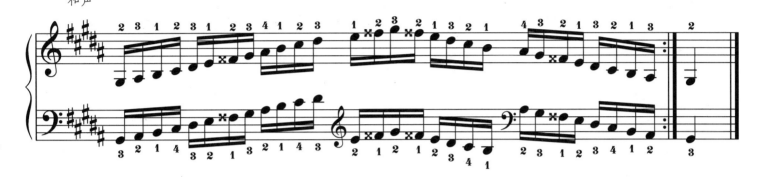

旋律

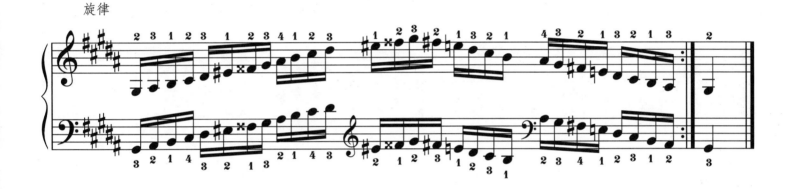

反向

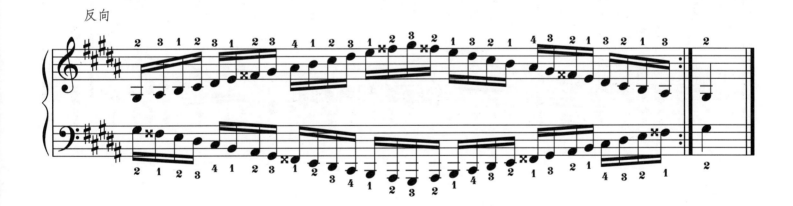

三度

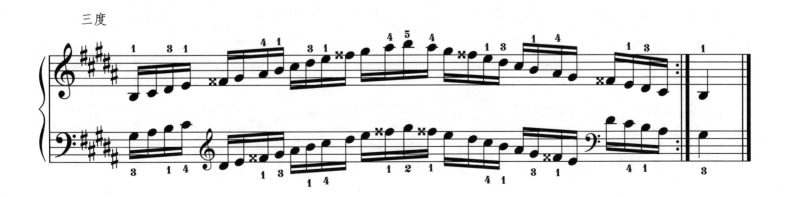

六度

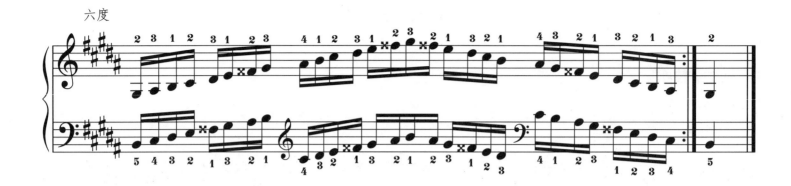

2. 双音音阶

双音三度音阶

和声

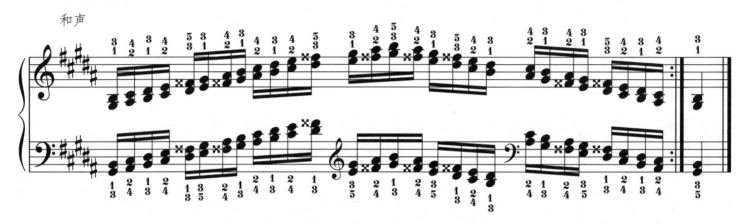

旋律

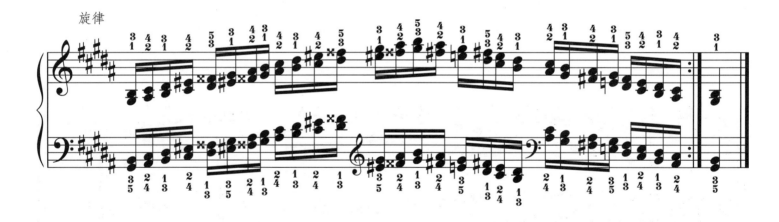

双音六度音阶

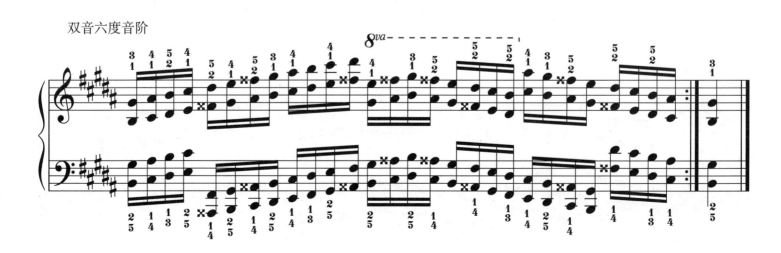

双音八度音阶

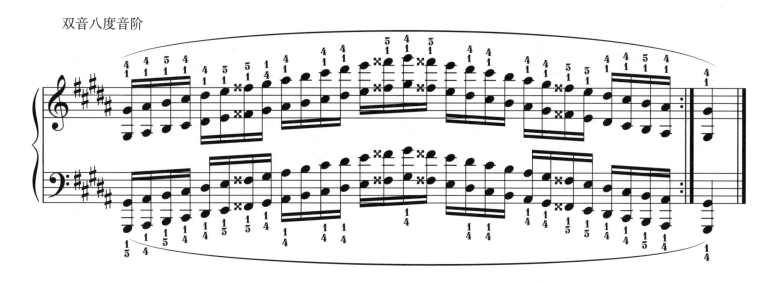

(二) 琶音

1. 主和弦长琶音

原位　　　　　　　　　　第一转位　　　　　　　　　第二转位

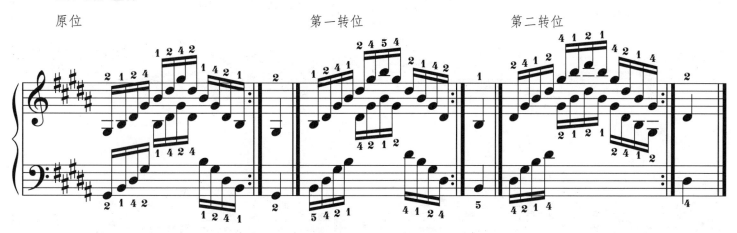

原位(反向)　　　　　　　第一转位(反向)　　　　　　第二转位(反向)

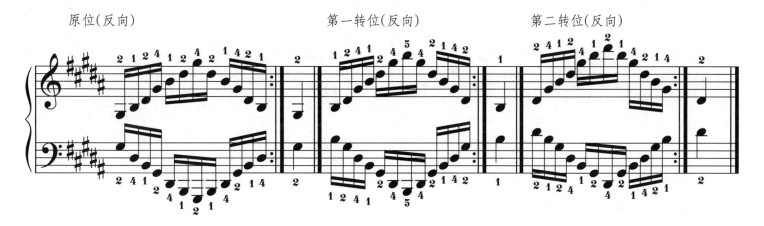

2. 主和弦短琶音(四个音)

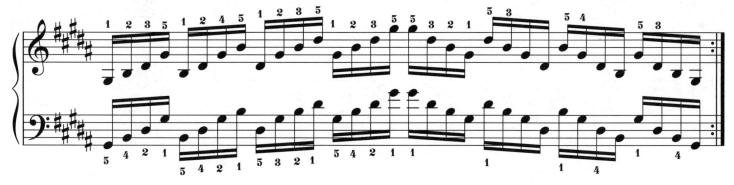

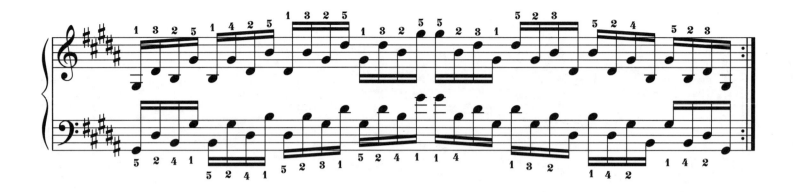

3. 减七和弦琶音

原位　　　　　　　　　　　　　　　　　　　　　　　　第一转位

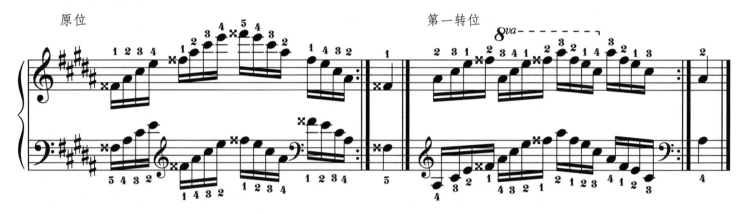

第二转位　　　　　　　　　　　　　　　　　　　　　第三转位

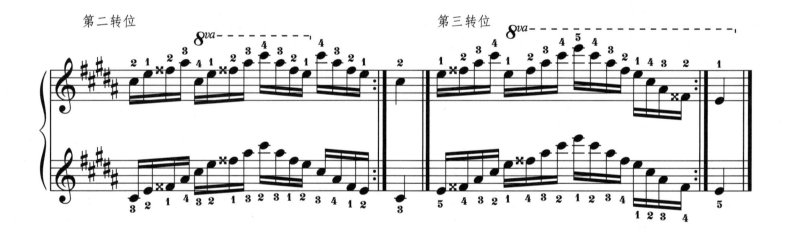

（三）和弦

1. 主和弦（三个音）

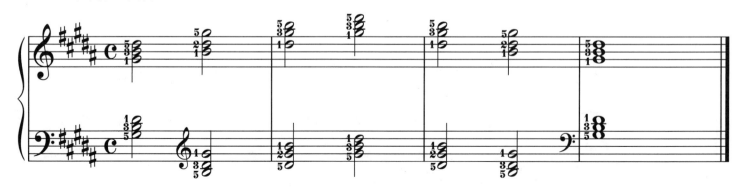

2. 主和弦（四个音）

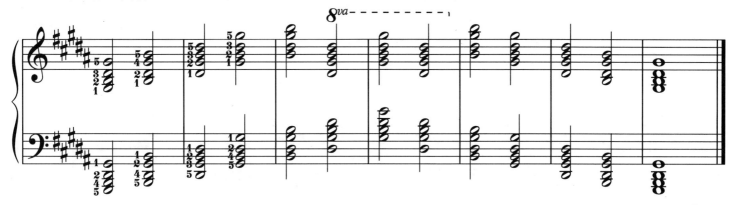

3. 减七和弦

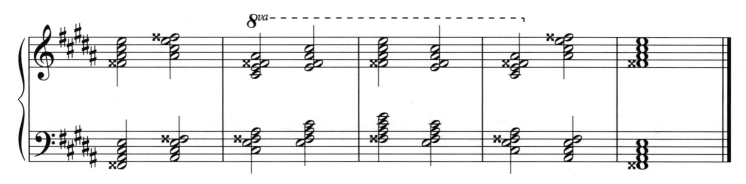

降 D 大 调

(一)音阶

1. 单音音阶

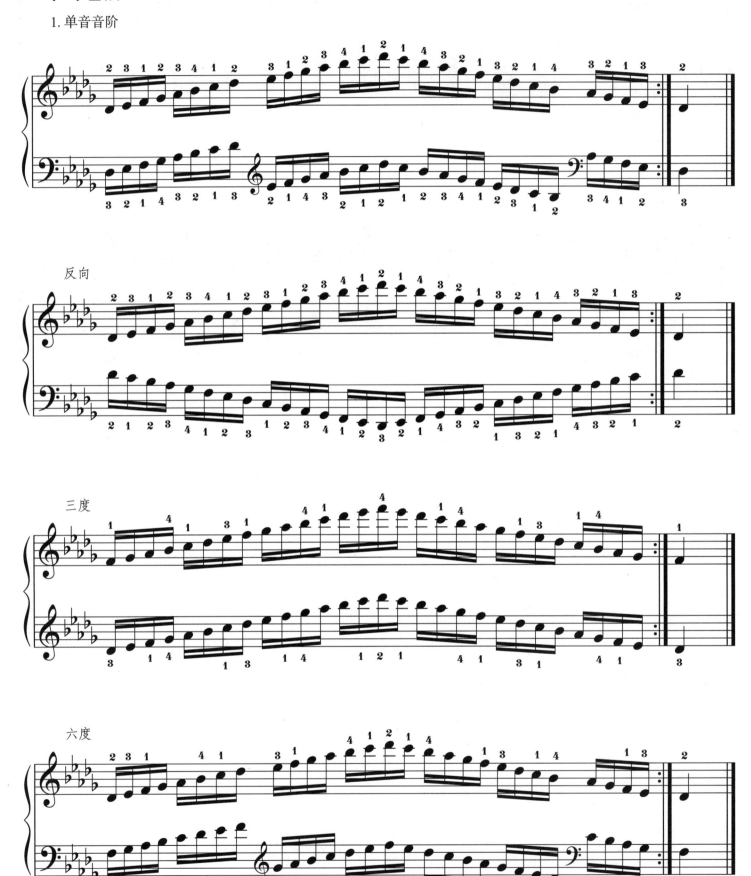

2. 双音音阶

双音三度音阶

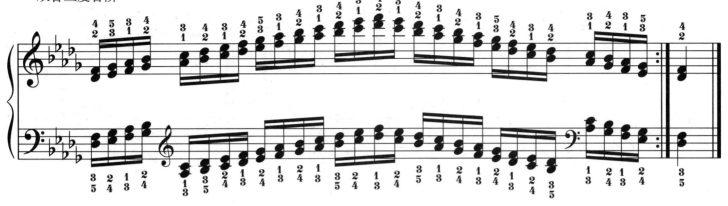

双音六度音阶

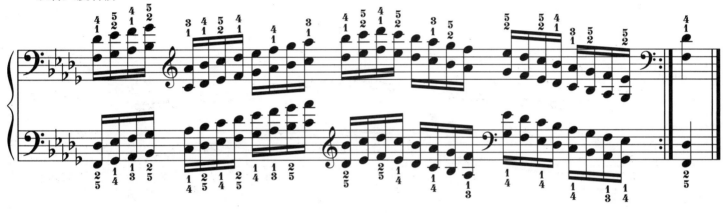

双音八度音阶

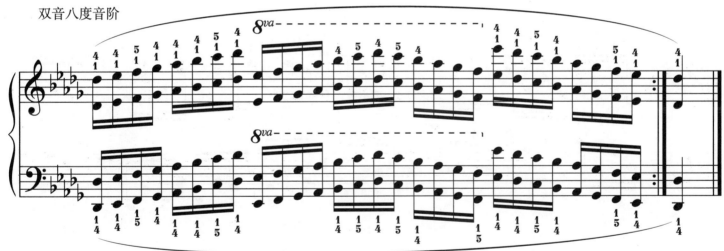

(二) 琶音

1. 主和弦长琶音

原位　　　　　　　　　　　第一转位　　　　　　　　　　第二转位

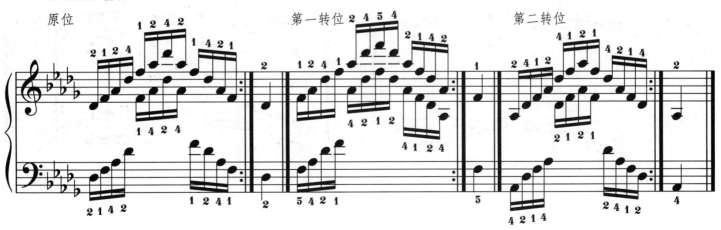

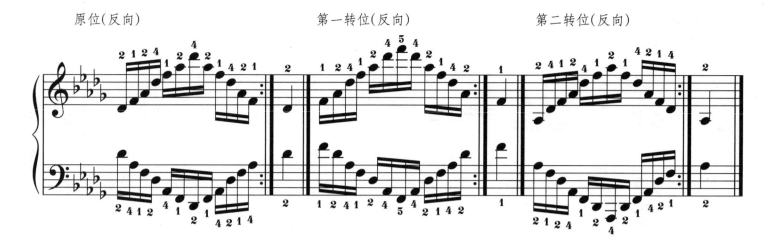

2. 主和弦短琶音（四个音）

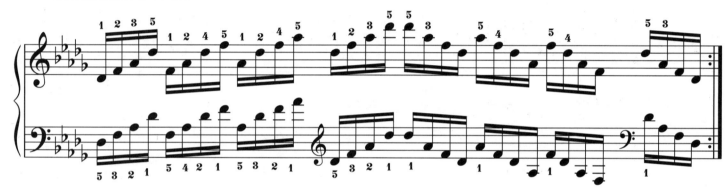

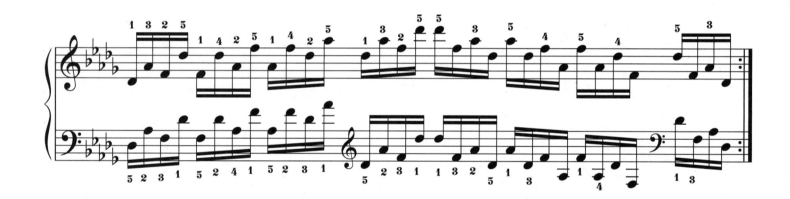

3. 属七和弦琶音

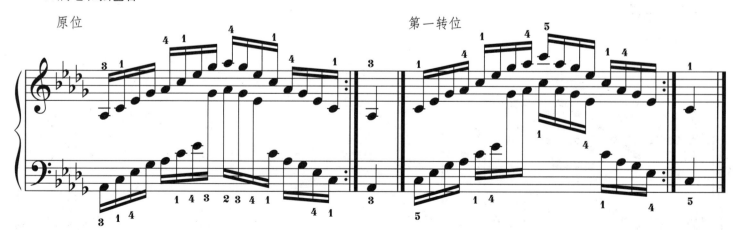

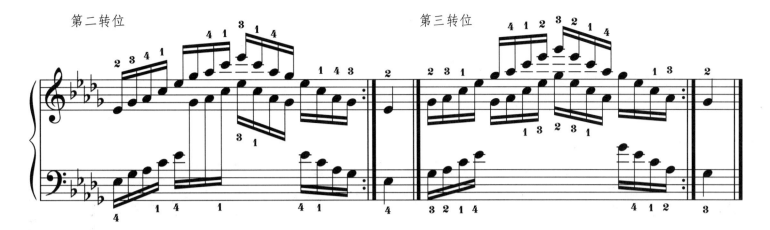

(三) 和弦

1. 主和弦（三个音）

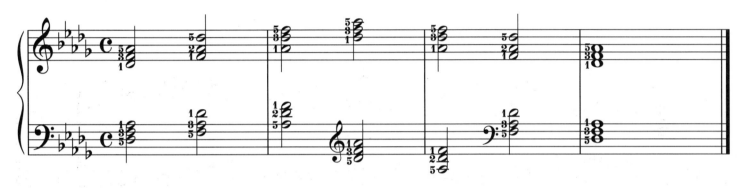

2. 主和弦（四个音）

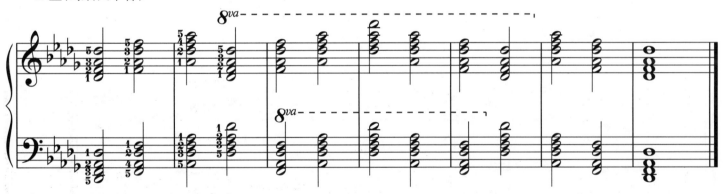

3. 属七和弦

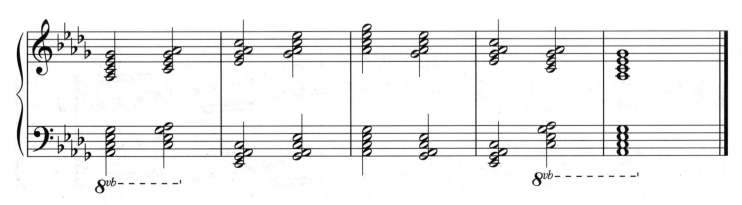

降 b 小调

(一) 音阶

1. 单音音阶

和声

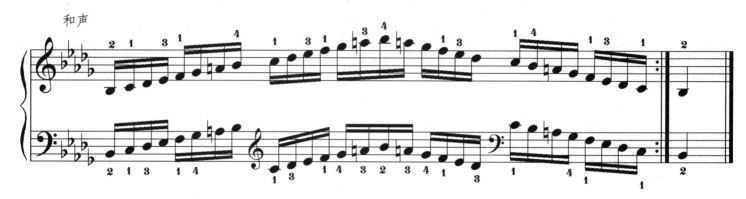

旋律

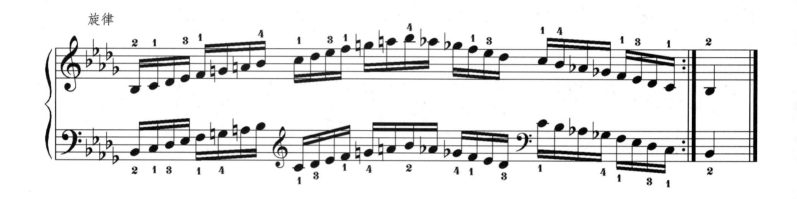

反向

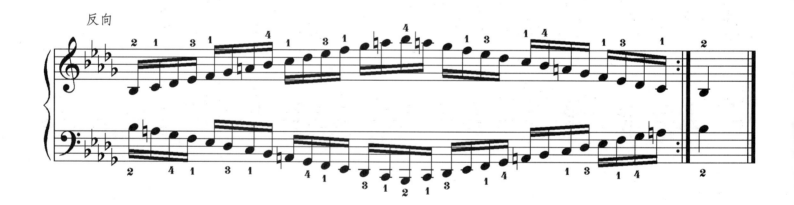

三度

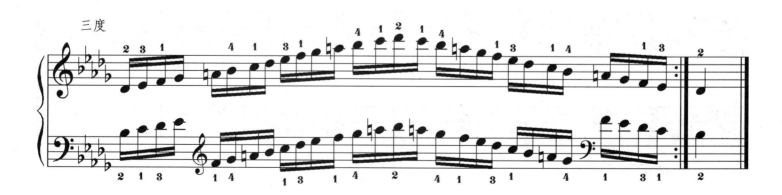

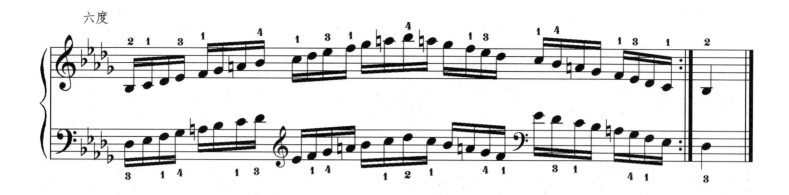
六度

2. 双音音阶
双音三度音阶

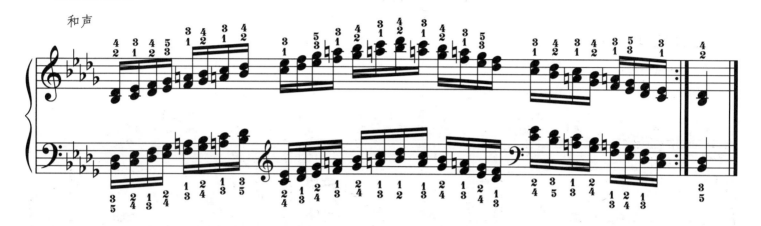
和声

旋律
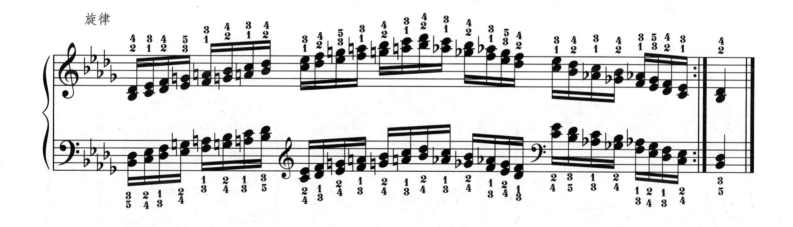

双音六度音阶
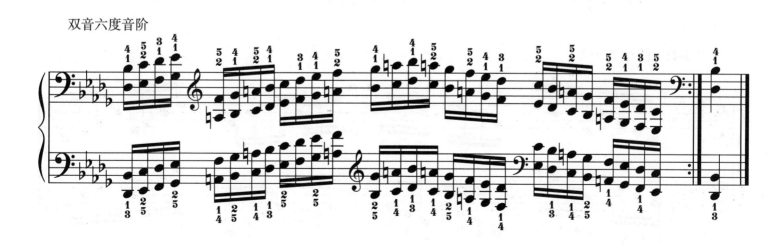

双音八度音阶

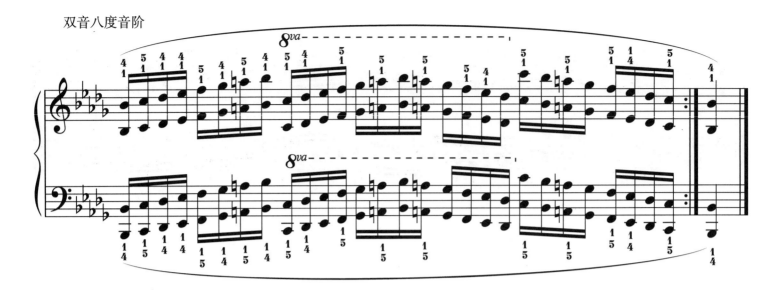

(二)琶音

1. 主和弦长琶音

原位　　　　　　　　　第一转位　　　　　　　　第二转位

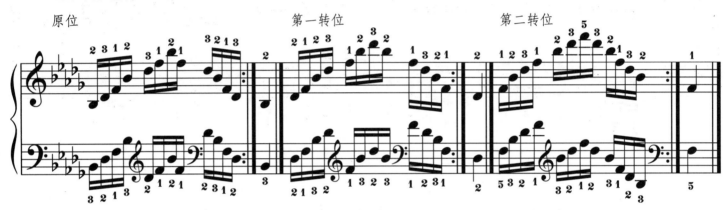

原位(反向)　　　　　　第一转位(反向)　　　　　　第二转位(反向)

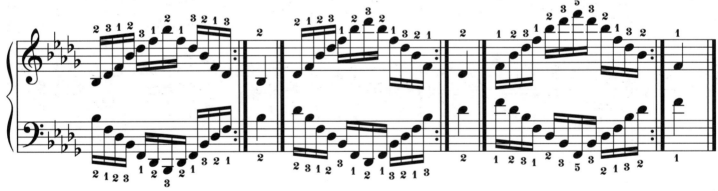

2. 主和弦短琶音(四个音)

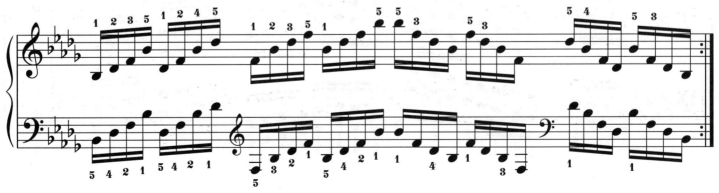

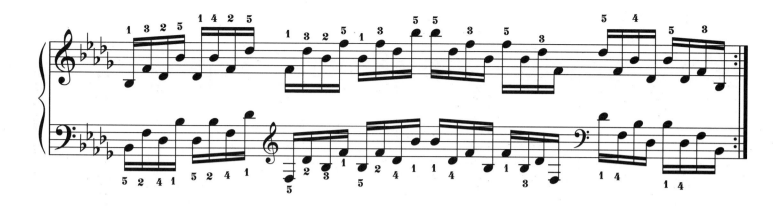

3. 减七和弦琶音

原位　　　　　　　　　　　　　　　　第一转位

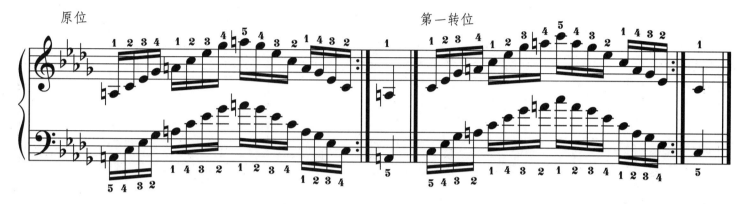

第二转位　　　　　　　　　　　　　　第三转位

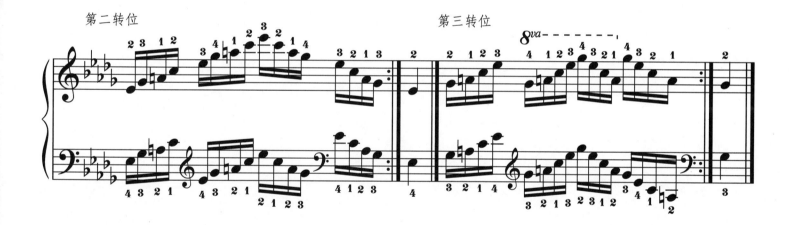

（三）和弦

1. 主和弦（三个音）

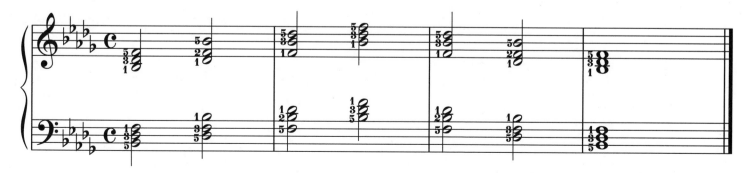

2. 主和弦（四个音）

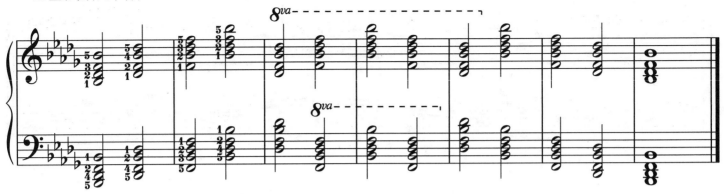

3. 减七和弦

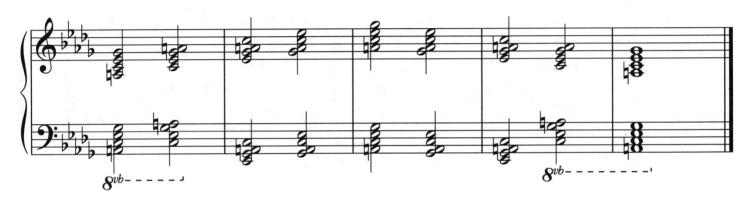

降 G 大 调

(一)音阶

1. 单音音阶

♭G大调的同音异名调为♯F大调,这两个调在音程结构和弹奏指法上是相同的。与此相同的还有♭e小调与♯d小调;♭D大调与♯C大调;♭b小调♯a小调,都系同音异名调。

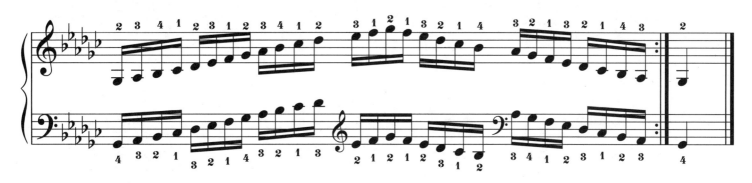

反向

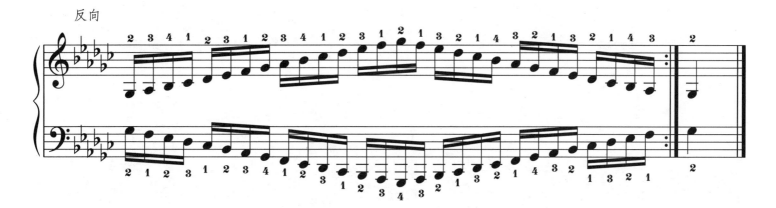

三度

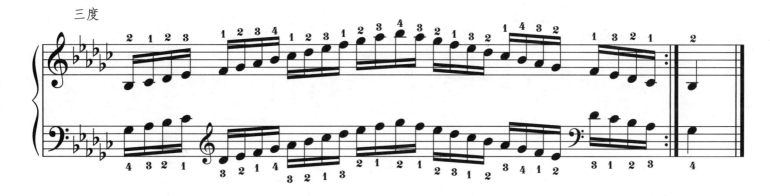

六度

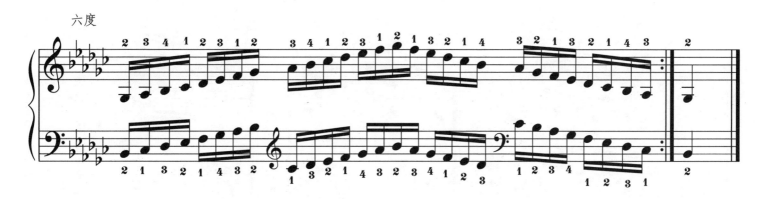

2. 双音音阶

双音三度音阶

双音六度音阶

双音八度音阶

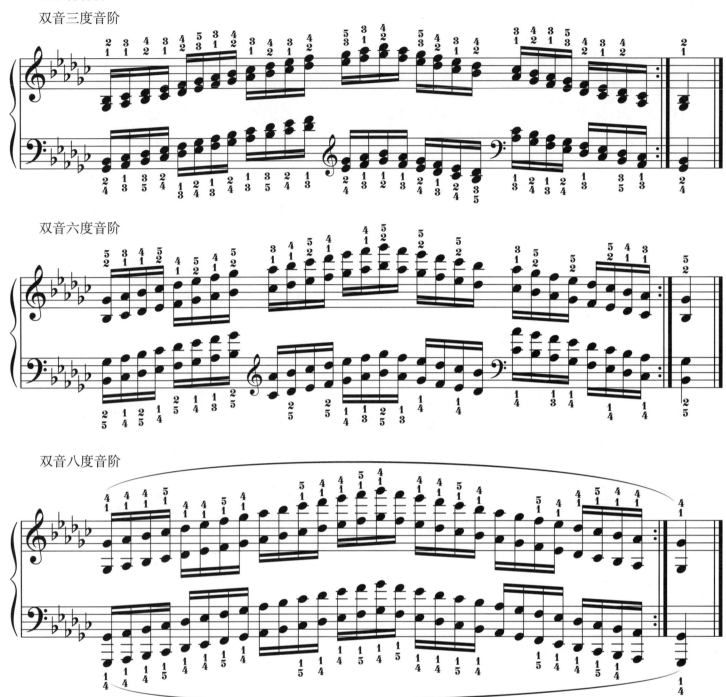

(二) 琶音

1. 主和弦长琶音

原位　　　　　　　　　第一转位　　　　　　　　第二转位

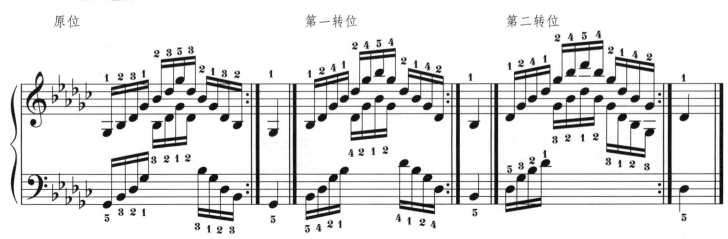

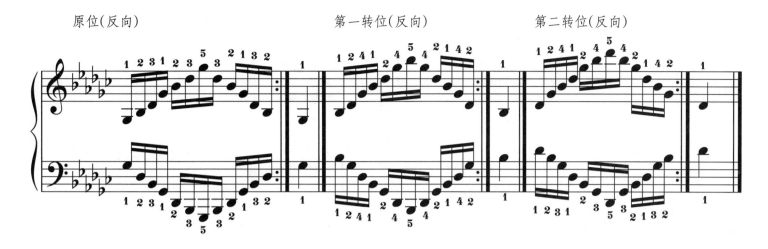

2. 主和弦短琶音（四个音）

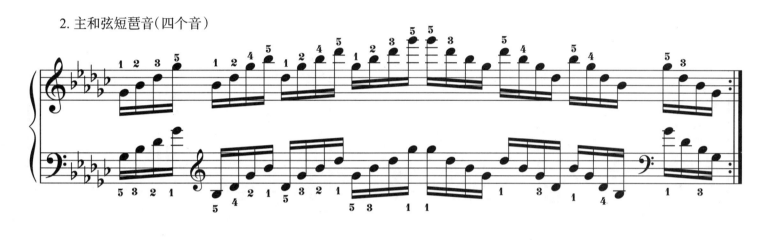

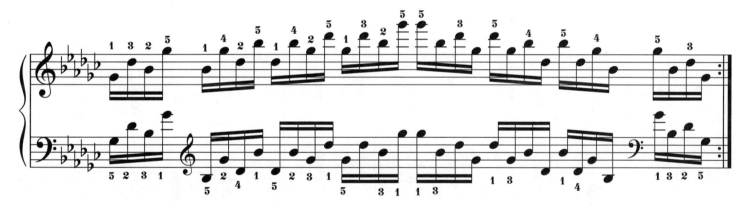

3. 属七和弦琶音

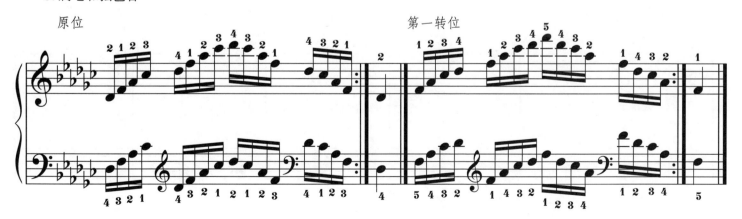

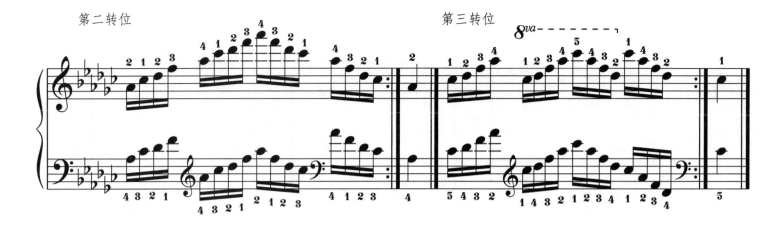

(三)和弦

1. 主和弦(三个音)

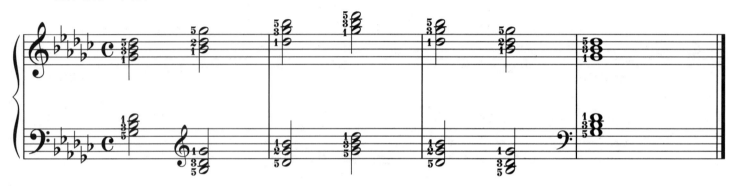

2. 主和弦(四个音)

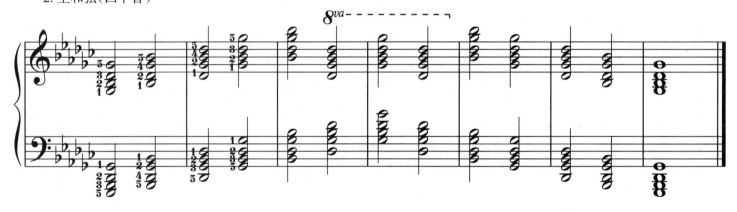

3. 属七和弦

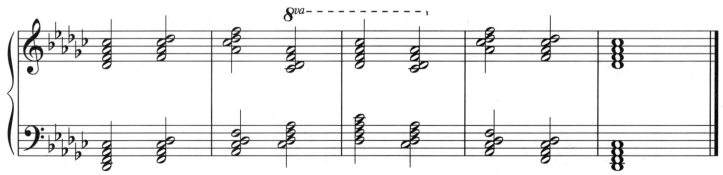

降 e 小调

（一）音阶

1. 单音音阶

和声

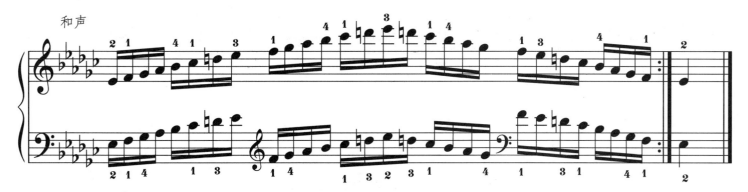

旋律

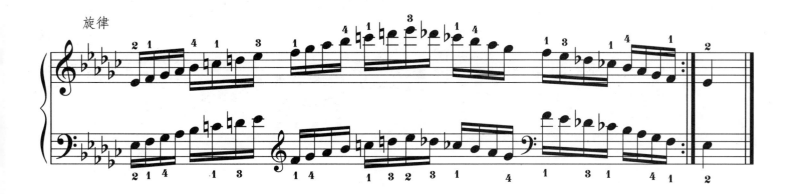

反向

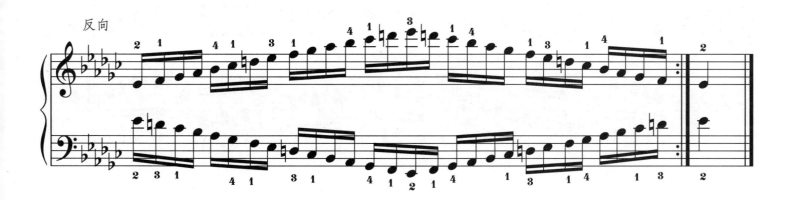

三度

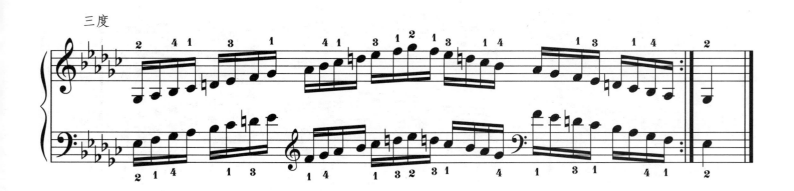

六度

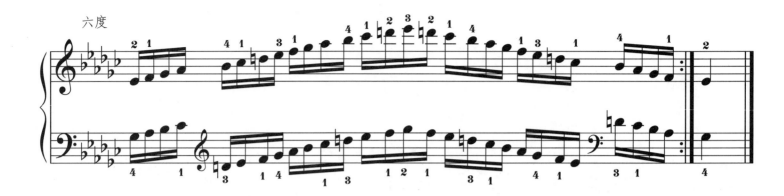

2. 双音音阶

双音三度音阶

和声

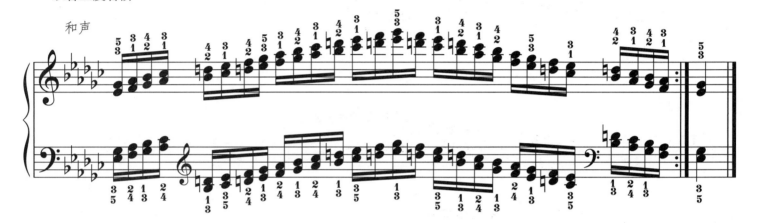

旋律

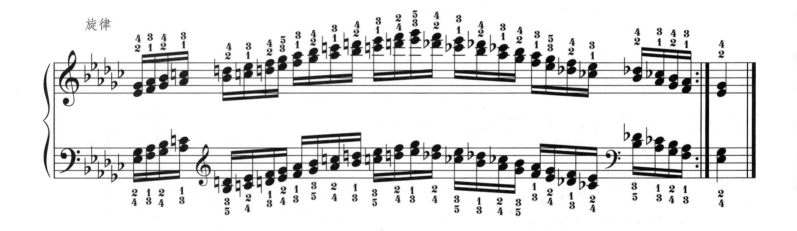

双音六度音阶

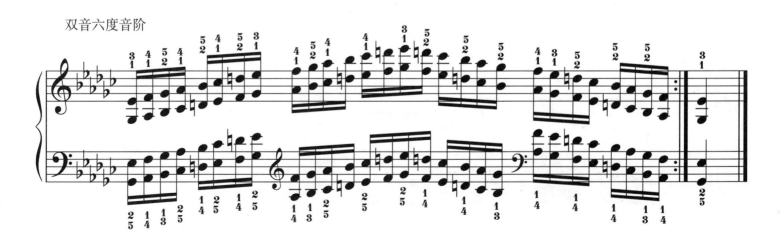

双音八度音阶

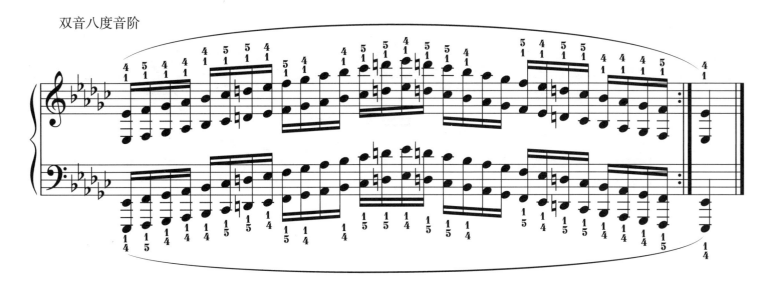

(二)琶音

1. 主和弦长琶音

原位　　　　　　第一转位　　　　　　第二转位

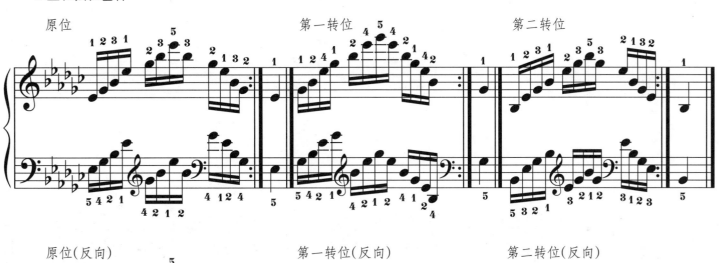

原位(反向)　　　　第一转位(反向)　　　　第二转位(反向)

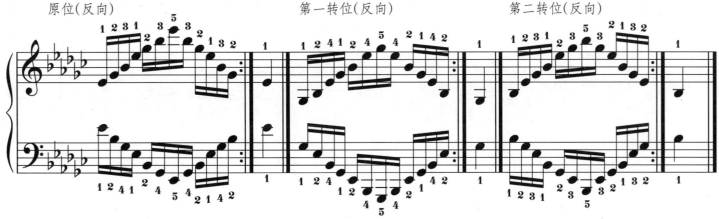

2. 主和弦短琶音(四个音)

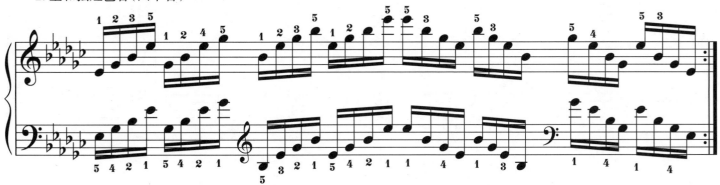

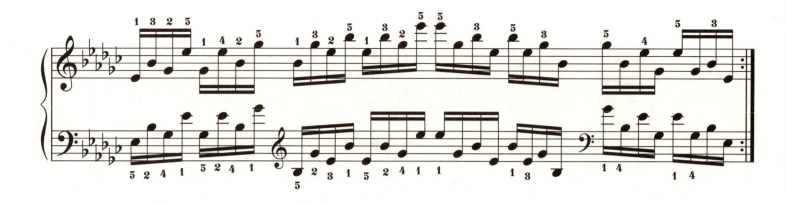

3. 减七和弦琶音

原位 第一转位

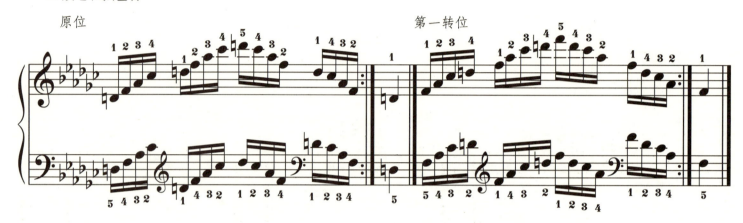

第二转位 第三转位

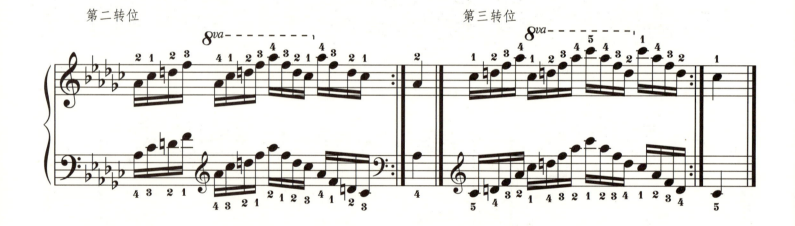

（三）和弦

1. 主和弦（三个音）

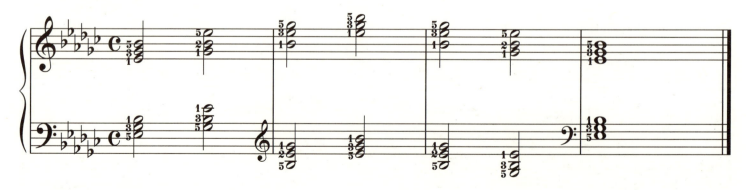

2. 主和弦（四个音）

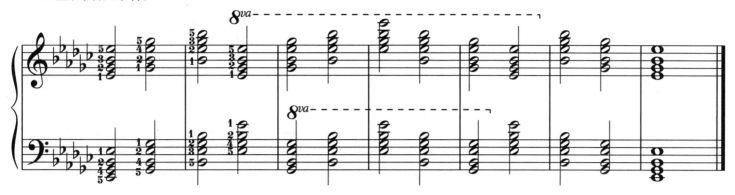

3. 减七和弦

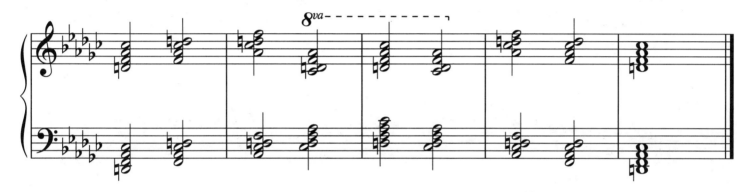

半音阶与全音音阶

（一）半音阶

同向四个八度半音阶

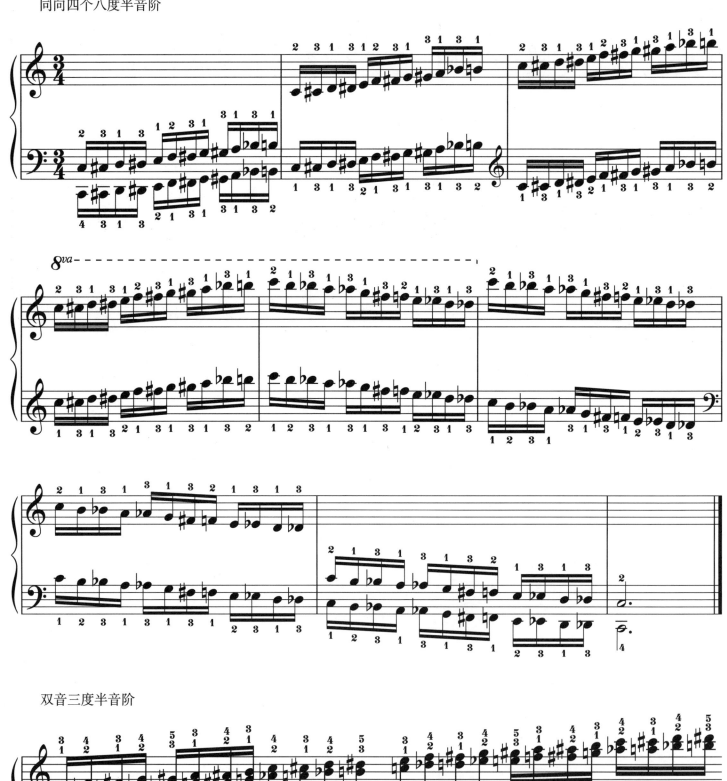

双音三度半音阶

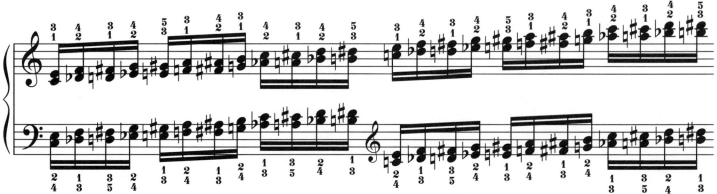

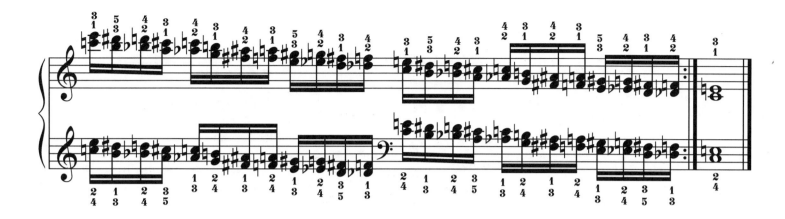

双音六度半音阶

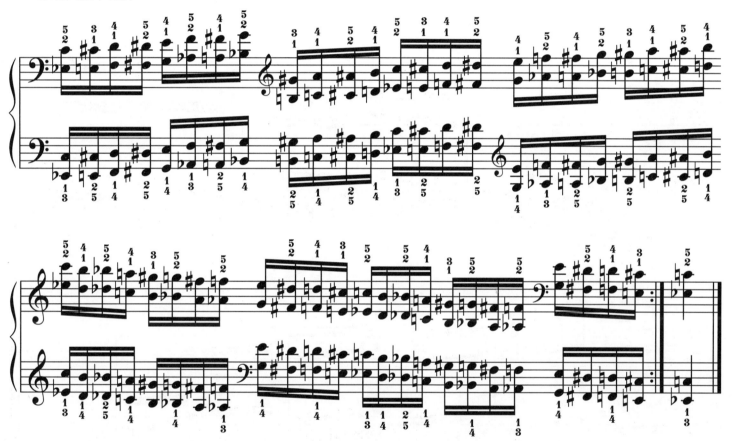

双音八度半音阶

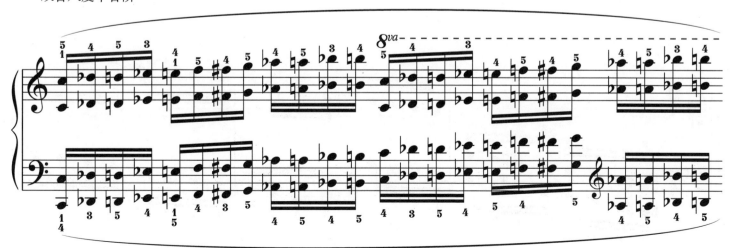

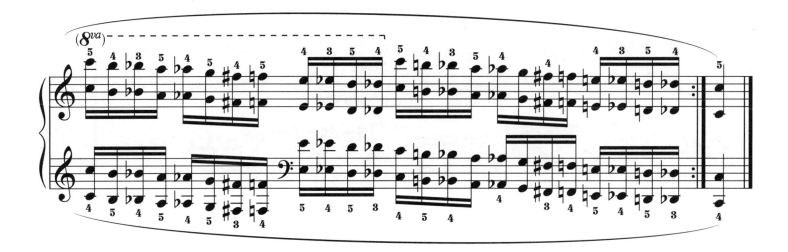

（二）全音音阶

从 C 开始的全音阶

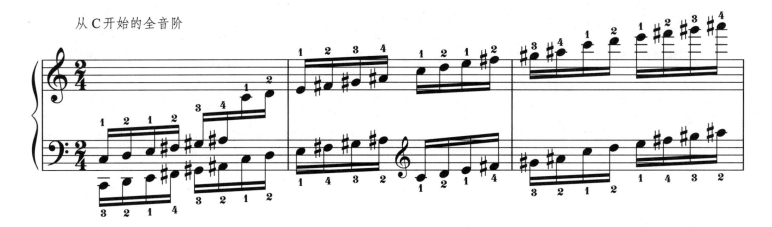

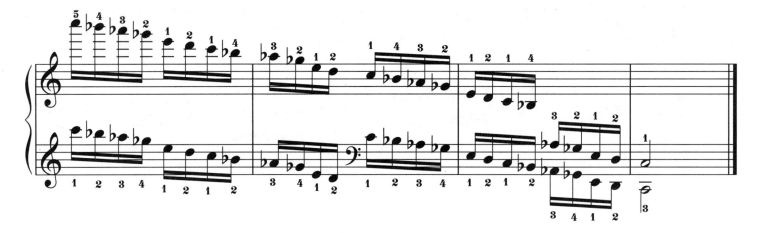

从 #C 开始的全音阶

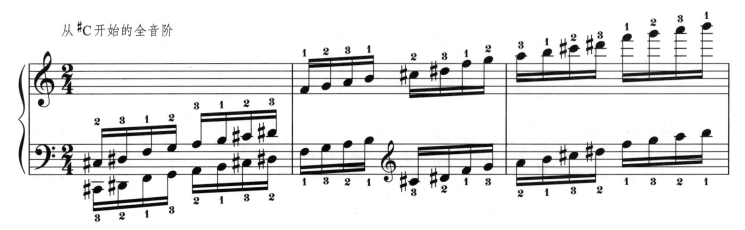

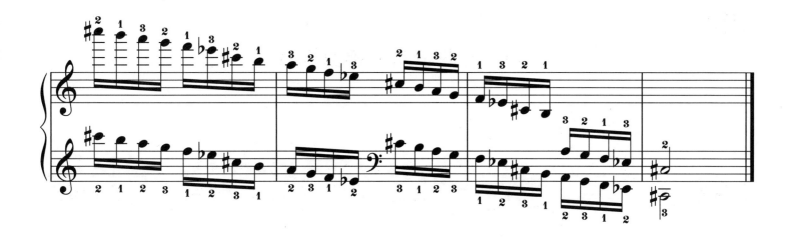

附录

一、反向音阶的弹奏形式

C大调反向音阶（四个八度位置）

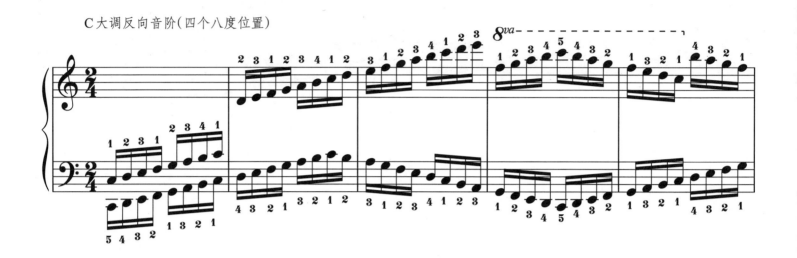

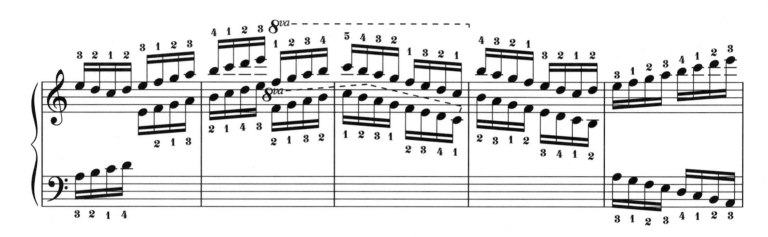

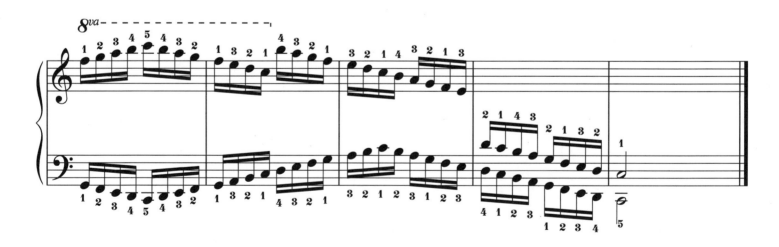

注：反向音阶的弹奏形式仅列 C 大调，其他各调均可参照此弹奏形式弹奏。

二、反向琶音的弹奏形式

C大调反向琶音（四个八度位置）

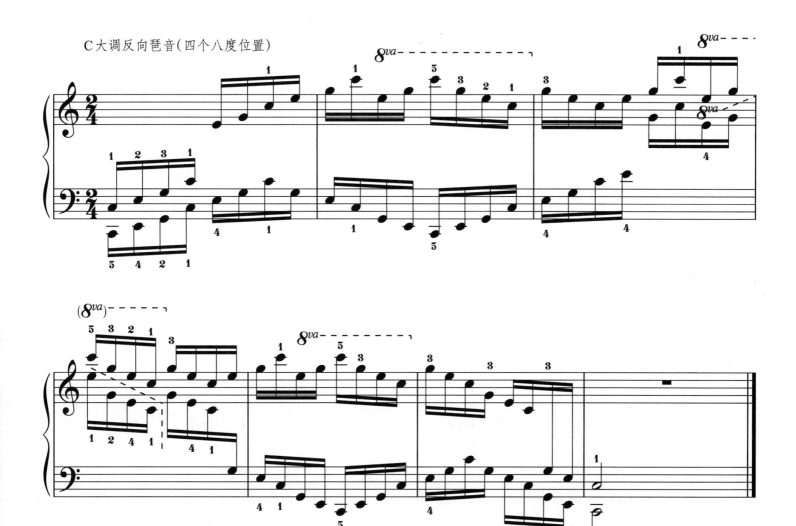

注：反向琶音的弹奏形式仅列 C 大调，其他各调均可参照此弹奏形式弹奏。

"音悦人生"钢琴系列乐谱

书 名
阿侬（哈农） 钢琴练指法
拜厄 钢琴基本教程　作品101
车尔尼 钢琴初级练习曲　作品599
车尔尼 钢琴流畅练习曲　作品849
车尔尼 钢琴快速练习曲　作品299
车尔尼 钢琴手指灵巧练习曲　作品740
车尔尼 24首钢琴左手练习曲　作品718
车尔尼 小小钢琴家　作品823
莱蒙 钢琴练习曲　作品37
杜弗诺伊 钢琴练习曲　作品120
布格缪勒 25首钢琴简易进阶练习曲　作品100
巴赫 初级钢琴曲集
巴赫 小前奏曲与赋格
麦卡帕尔 初中级钢琴曲集
小奏鸣曲集
音阶与琶音